艺术采风教程

龚余辉　肖文　编著

化学工业出版社

·北京·

内 容 简 介

《艺术采风教程》阐释了艺术采风的概念、功能、表现手法，并详细分析了艺术采风对象。在此基础上，本书深入贯彻党的二十大提出的"推进文化自信自强"精神，以浙江松阳和安徽宏村、西递、屏山等采风对象为例，阐述如何在不同人文风情下进行艺术采风创作，提升学生的文化自信。同时挖掘艺术采风与不同艺术类专业之间的关联性，并以艺术采风作品装裱和展示作为总结。

本书可作为普通高等院校设计学、美术学、艺术学理论等专业师生的教学用书，也可以作为研学旅行等相关从业者的参考用书。

图书在版编目（CIP）数据

艺术采风教程 / 龚余辉，肖文编著. —北京：化学工业出版社，2023.7

ISBN 978-7-122-43825-6

Ⅰ. ①艺… Ⅱ. ①龚… ②肖… Ⅲ. ①艺术－设计－中国－教材 Ⅳ. ①J06

中国国家版本馆 CIP 数据核字（2023）第 134818 号

责任编辑：吴江玲　李彦玲　　　　　　　　装帧设计：梧桐影
责任校对：宋　玮

出版发行：化学工业出版社（北京市东城区青年湖南街 13 号　邮政编码 100011）
印　　装：北京瑞禾彩色印刷有限公司
787mm×1092mm　1/16　印张 9　字数 172 千字　2023 年 9 月北京第 1 版第 1 次印刷

购书咨询：010-64518888　　　　　　　　　售后服务：010-64518899
网　　址：http://www.cip.com.cn
凡购买本书，如有缺损质量问题，本社销售中心负责调换。

定　价：56.80元　　　　　　　　　　　　　　　　　版权所有　违者必究

前言

在党的二十大报告明确提出"推进文化自信自强，铸就社会主义文化新辉煌"的大背景下，对艺术类教育相关教材的改革需求也变得十分迫切。"艺术采风"是设计学、美术学、艺术学理论等专业非常重要的一门实践类必修课程，是帮助学生接触自然、接触社会、收集创作元素、激发创作灵感的重要教学方式。

编者团队走访了国内各大开设艺术采风课程的高校，对这一特殊的实践类课程开展现状做了较为系统的调研和梳理工作，分析了目前艺术采风课程中存在的问题，对采风地点、课程编排、教材编撰现状和发展状况进行了深入调研，发现诸多高校艺术专业对此课程的施教方式、课程规范管理和课程评判标准尚缺乏统一、科学的标准。为此，我们特组织编写本书，以供广大师生学习参考。

本书前半部分是针对"采风"意识及对审美对象初步加工能力的培养。首先要有审美感知力，其次是有效地传达。本阶段旨在培养学生对图形的原创能力，打破学生原有的色彩观念，引导学生对材料技法的拓展运用，扩宽学生视觉传达的多重性，激发学生自主创作的综合能力。后续章节以指导实践为主，主要内容是从对审美对象的初步加工到再创作。带领学生了解当地人文和增强学生与环境交流的能力，收集有关地域文化、民俗文化、民间工艺的各元素，并将这些原生态元素通过专业知识，将其艺术特点用不同的技法进行提炼、重组、再设计、创作，使学生理解艺术创作各个过程。突破旧的思维定式，实现有效传达，引导学生提高综合运用各项基本技能并结合人文历史进行艺术表达的能力。

本书的写作特色是将培养"采风"意识放在首位，注重地域人文的学习与乡土文化的挖掘，最终目标是培养学生的艺术创作能力，强化艺术、人文、社会等多元关系的融合，也就是综合运用各项基本艺术技能结合人文积淀进行艺术创作表达的能力。利用丰富的材料技法表现方式来让学生的思想情感与作品形式更好地融合，激发学生更多的创作潜能，提高学生综合、多元的艺术表现能力，深入对完整艺术作品的呈现，构建全面的艺术、设计综合表达理念。以贴近阅读者理解水平的表达方式来进行文字描述，并配以插图、经典与个案等对比分析和类比解读，以及电子课件等数字化资源，便于内容更好地被理解接受。

衷心希望本书能得到广大读者的喜欢，能为艺术采风课程涉及师生及相关从业人员提供一定的指导意义和参考价值。

如果书中有不妥之处，敬请读者批评指正。

编者

2023年5月

目录

1 艺术采风概述

1.1 艺术采风的概念 … 2
1.2 艺术采风的功能 … 3
1.3 艺术采风的表现手法 … 4

2 对艺术采风对象的认知

2.1 造型意识的培养 … 7
 2.1.1 图形意识的建立 … 7
 2.1.2 形的变异与繁衍 … 8
 2.1.3 形与形之间的关系 … 12
 2.1.4 个性化对象的造型与构图 … 14

2.2 色彩的次序与规律 … 17
 2.2.1 色彩原理 … 17
 2.2.2 色彩心理 … 21
 2.2.3 地域色彩 … 23

2.3 综合材料技法 … 25
 2.3.1 传统技法 … 26
 2.3.2 当代技法 … 32

2.4 "采风"意识的培养 … 33

3 艺术采风的基本内容

- 3.1 文化考察　　36
 - 3.1.1 采风对象的人文重要性　　36
 - 3.1.2 案例一：浙江松阳　　37
 - 3.1.3 案例二：安徽宏村、西递、屏山　　44
- 3.2 写生、创作的内容　　54
 - 3.2.1 实地取景　　54
 - 3.2.2 素材收集与小稿绘制　　54
 - 3.2.3 综合材料的选择与运用　　58
- 3.3 写生、创作的基本程序　　65
 - 3.3.1 选题与定位　　65
 - 3.3.2 考察调研与搜集整理　　65
 - 3.3.3 构思与构图　　66
 - 3.3.4 表现形式　　68
- 3.4 经典作品赏析　　74
- 3.5 习作与创作　　80

4 艺术采风课程及其延展

- 4.1 艺术采风课程的目标与意义　　84
 - 4.1.1 艺术采风课程的目标　　84
 - 4.1.2 艺术采风课程的意义　　86
- 4.2 艺术采风课程的延展　　87
 - 4.2.1 动画与数字媒体艺术　　87
 - 4.2.2 工业设计　　93
 - 4.2.3 环境设计　　97
 - 4.2.4 视觉传达设计　　102
 - 4.2.5 美术学及其他专业　　107

5 艺术采风作品的装裱与展示

5.1	艺术采风作品的装裱	117
	5.1.1 装裱的概念与作用	117
	5.1.2 装裱的特点	118
5.2	艺术采风作品的展示	126
	5.2.1 采风作品布展的区别	126
	5.2.2 学生优秀采风作品展示	135

参考文献　　138

艺术采风概述

电子课件

　　"艺术采风"是艺术学理论类、美术学类、设计学类各专业的学科基础课和必修课。通过理论和实践教学全过程，使学生认识外出写生（艺术采风）的基本规律，熟练掌握艺术采风的取景、构图、材料表现、深入塑造、艺术表达及装裱布展等能力。一般要求将大学二年级以前有关造型训练的理论知识通过"艺术采风"课程实操进行深入训练，能对实习基地人文和自然景观进行实地考察、艺术表现，充分把握光线、构图、色彩等艺术要素，完成写生作业，并进行完整的艺术创作。"艺术采风"也是艺术学理论类、美术学类、设计学类专业学习者收集、积累创作素材和培养造型、审美与表达等的创作思维方法的重要过程，更为重要的是，通过艺术采风，学习者可以潜移默化地提高自身的艺术修养、素质和艺术品位。

1.1 艺术采风的概念

我国的采风活动起源很早，历史悠久。早在公元前一千多年的《周易》中就有产生于商代的民间谣谚。公元前五百多年编写的《诗经》，其中《国风》的绝大部分和《小雅》的小部分就是周初到春秋中期的民歌，它们都是从民间采来的。"采风"中的"风"源于《诗经·国风》中的"风"字，在古代称民歌为"风"。《现代汉语词典》对"采风"的定义为："搜集民歌（风：民歌）。"到了五四新文化运动时，一些学者从国外引进了民俗学，"采风"二字的含义就扩大了，它泛指采集一切民间的创作和风俗。中华人民共和国成立后，人们所说的"采风"，多指采自民间的口头创作，包括神话、传说、歌谣、故事、谚语、小戏、说唱、谜语等，并逐渐扩展为深入生活收集素材的艺术行为与活动。

不同于采风活动对素材的收集，写生有其自身的含义和侧重点。

早在宋代，我国史学家、文学家范镇就将以实物或风景作为直接描绘对象的方式称为"写生"。"又有赵昌者，汉州人，善画花，每晨朝露下时，绕栏槛谛玩，手中调采色写之，自号'写生赵昌'。"（《东斋记事·卷四》）而风景写生即以实物风景为参照，抒写大自然的奥秘，传达个人思想感情。

"外师造化，中得心源"，这是我国古代画家践行的真理。"面对自然，对景写生"，响亮的口号道出了巴比松画派画家的心声。20世纪初，由于西方文化的冲击，我国开始重视艺术教育，尤其是美术教育得到了较大发展。1905年，南京两江师范学堂积极培养学习者图画技能，在教学过程之中逐步将临摹转向写生；民国初年，画家陈树人在《新画法》中提出基于写生基础的对油画的见解；私立美术院校中西图画函授学堂、上海图画美术院相继创立；从日本留学归来的李叔同要求进行风景写生教学；1915年，上海东方画会部分成员去普陀山写生，留下不少风景作品，东方画会在此意义上具有了中国现代西画家外景写生的开创性质。随后，在国立北京美术学校、上海美术专科学校等的带领下，风景写生教学逐步走向正轨。

艺术采风远比采风、写生的涵盖面广，包括速写表现和摄影记录以及文字表达三个部分。采风的目的是收集素材，而收集素材的最终目的还是要回归到设计运用中去。因为一个优秀的设计作品离不开大量的设计积累，在大量的设计积累的过程中又可能迸发出无数的奇思妙想，进而从中得到灵感，所以要养成随时随地记录的好习惯，细致观察，善于发现，吸取好的设计意识，转化成自己的东西。

1.2 艺术采风的功能

艺术在生活中萌芽，生活需要艺术的点缀，生活阅历和生活经验是艺术创作的基础。特别是作为绘画者，他的艺术创作不只在于技巧和观念，它与艺术家的生活经验有着紧密的联系，从生活出发，艺术就会衍生出更宽广的表现视角。艺术作品是生活与情境交融的自然流露，而艺术采风则使艺术家通过深入生活，捕捉来自平凡生活的灵感宝藏，是艺术家打开艺术大门的钥匙。采风能够带领艺术家感受自然美和生活美，引领艺术创作到达一个更辽阔的空间，通过对客观事物的研究观察，在掌握绘画基本规律的同时，体现自己的审美意识，寻找自己的艺术表现方式，表达出自己的艺术个性。

古人云："读万卷书，不如行万里路"。通过艺术采风的形式，让学生走出校门，接近自然，拥抱自然，感受生活，体验生活。随着数字化时代的到来，很多学生过多地依赖电脑、网络，足不出户就把作业完成了。但是，任何条件、技术都代替不了人的亲身体验和感受，就像摄影永远代替不了绘画一样。阅读书本上的文字和图片是无法与身临其境的感受相媲美的。只有深入生活，了解民俗，才能真正感受自然之美、民间艺术之美，培养自己的艺术感受能力、想象能力、理解能力、判断能力，从而具备把握艺术形象的审美价值的能力，提升自己的审美品位，更好地进行艺术设计创作。同时培养自己的团队精神和适应能力，也是艺术采风的真正目的。这不仅能够了解和记录大自然中纯美的线条、淳朴的色彩，记录和采集民风和文化元素，从大自然、古村落、古代建筑中提炼精华，做到收集积累与概括归纳，而且也是自我的修养提高与审美培养的良好途径。艺术采风的功能主要有三个方面。

（1）收集艺术设计创作的素材

生活"素材"指的是作者从现实生活中搜集到的、未经整理加工的、感性的、分散的原始材料。这些材料并不能都加入创作之中。但是，这种生活"素材"，如果经过作者的集中、提炼、加工和改造，并写入作品之后，即成为创作"素材"了。

（2）让艺术家体验生活，贴近生活

作为艺术创作的主体，艺术家与社会生活有着十分密切的关系。我们知道，任何艺术作品都是艺术家对社会生活的能动反映和艺术创造的产物。因此，艺术创作从主客体两个方面来看，都与社会生活有着十分密切的关系。从创作客体来讲，社会生活是创作的源泉和基础，艺术创作不能离开客观现实社会生活；从创作主体来讲，艺术家总是属于一定的时代、民族和阶级，艺术创作归根结底受着一定社会生活方式的制约，也与艺术家本人的

生活实践与生活经历密不可分。显然，从这两个方面来讲，艺术家在从事艺术创作时，都与社会生活有着不可分割的联系。

（3）培养创作的灵感

灵感是指在文学、艺术、科学、技术等活动中，由于艰苦学习，长期实践，不断积累经验和知识而产生的富有创造性的心理状态。灵感不是天生的，灵感是创造性劳动中普遍存在的现象，是长期辛勤劳动的结晶。只要勤奋，灵感就会油然而生。所以，要激发写作的灵感，就要养成思考的习惯。利用比较生动的场面和场景，触发激昂情绪。当我们产生创作的灵感，哪怕是一个好的构思、一个小的片段，我们都要认真加以总结和发扬，循序渐进地提高思维能力。另外还要通过一些有益的活动如演讲、辩论、发言等，唤起自我创造、自我表现的能力，形成写作灵感的源泉。

通过艺术采风，旨在提高艺术设计的创造能力，并体会艺术设计创作的快乐。

1.3 艺术采风的表现手法

采风是指艺术家为了更好地创作出作品，去特定地方采集、获取有利于创作的素材。像画家面对大自然或行人画速写，作家到民间收集方言、口语和民间传说，音乐家到民间整理民歌、地方小曲，等等，都属于采风的范畴。可以说，艺术创作离不开采风，如果不去采风，艺术家静坐工作室依靠想象来闭门造车的话，是难以创作出有感染力的作品的。

（1）速写表现

速写是所有造型艺术表现手段中最便于操作、最具有随意性的艺术形式，它不是那种经过绝对严谨的理性推敲后的想法与理念，而是捕捉闪现灵感的主观情绪感受。画速写可以使作者随时随地地把自己的所见所感记录下来，用心灵去体会，用画笔去记载。所谓速写，就是在较短的时间里，迅速将所观察到的物象简明、概括、精练地表现出来。作品应该是画家此时此刻内心真实感受的具体反映，体现画家的激情和审美取向。速写的重要性在于记录了画家的思考、灵感和最活跃的创作前期状态。各专业可采用速写的方式收集相应的和需要的素材，如建筑的整体、民居的局部（柱头纹饰、门窗图案等）等不同的场景、不同的植物素材。钢笔速写、铅笔速写可根据需要适当淡彩，相关专业也可做些重要的色彩速写。总体来说不要求作色彩写生。

（2）摄影记录

摄影采风是跟随艺术课程选题的方向确立的。比如是以风景为主还是以人文为主，是以城市风光为主还是以乡村风情为主，到城市、乡村或大自然中去采集拍摄和主题有关的素材，能为我们的学习提供素材。在采风过程中，以摄影的方式记录素材的真实面目，而不以艺术摄影为目的。

（3）文字表达

"艺术起源于人类表现和交流情感的需要，情感表现是艺术最主要的功能，也是艺术发生的主要动因。"用文字的方式记录和表达采风过程中的所思所感，可作艺术随笔，也可写成采风日记。

速写表现、摄影记录、文字表达这三种不同的方式可以互帮互助。速写是一种表现形式，从"速"字体会到瞬间捕捉的快意，而"写"字使我们感悟到自然与生活的心灵写照；摄影能够快速地记录一些素材，比较节约时间；文字记录是另一种形式，通过文字来表达自己的感受和感悟。

对艺术采风对象的认知

2

艺术采风需要对对象有一定的认知，培养造型意识是基础，对色彩的认知也非常关键，最终的材料技法是其呈现方式。关于造型我们需要了解以下四个方面：一是图形意识的建立，二是形的变异与繁衍，三是形与形之间的关系，四是个性化对象的造型与构图；关于色彩的次序与规律我们需要了解色彩原理、色彩心理、地域色彩等。综合材料技法的研究可以从传统技法和当代技法两个方面入手。在此基础上，"采风"意识的培养亦有其必要性和重要性。

▶ 电子课件 ◀

2.1 造型意识的培养

造型意识在绘画过程中占据着重要的地位，造型必须先有意识，即造型意识。造型意识是人脑感觉物象的一种思维，在绘画学习之中训练造型意识是非常重要的。能不能用造型意识去感受、观察对象，并敏感地、本能地处理好画面上形与形之间的关系，使画面成为有意味和具有感染力的形式，这就是衡量你具不具备高素质审美和造型意识的标准。造型意识的训练需要将它和传统的"尚意"重形相结合，只有这样一切事物才能转化为有意味的形。画家就是写意、写心、写情，让形式表达情感，力求尽达其意。

"造型"是指塑造物体特有的形象，其中，"造"代表了创造力的问题，"型"却是模型与立体。具体来说，客观世界在经过人的"造型"之后，所呈现出的作品已经不是对客观物体的再现，即"型"已不是真实的型，更不是简单的模仿，其中已然包含了创作者的创造能力与审美能力，这正契合了美术核心素养中对学习者美术表现能力的要求。对造型语言的学习是美术表现能力不可能脱离的基础环节。首先要了解各艺术门类的造型媒介、造型手段的异同，再在这些理论基础上到实践中认识并熟悉，进而运用各艺术门类所特有的各种造型媒介以及造型手段和技法进行美术创作。

2.1.1 图形意识的建立

在绘画作品中，图形语言是最具强烈个性的，它如人的外在形象，是区别于他人作品的重要特征，是承载精神的载体，中国古人讲"以形载道""以形媚道"便是此意。高尔基认为，艺术家必须善于找出自己，善于用自己的形式表达自己的观点。一幅优秀的艺术作品的创作意图只有依赖于富有表现力的图形语言才能明晰生动地表达出来。

图形是意识发展到一定阶段的产物，是人类的自我意识走向成熟的重要标志。自然界是图形意识建立的源泉，人的意识、想象力为图形意识的建立提供各种方案。想象力与自然相碰撞，出现精神超越的火花，并借某种具体的形式表现出来，图形才得以诞生。图形是借助一定的想象力而迸发的，想象是在主动意识和非主动意识的行动中产生的，反过来想象又可以建立新的意识行为。人的想象力和意识与人的知识及经验积累有关系，与对事物的认知以及阅历都有着密切的关系，所以人与人的想象力有着一定的差异性，因此图形在每个时期都有着不同的呈现形式。

从这个意义上说，图形是一种现实与非现实之间自由而有意识的思维碰撞，是想象和现实有意识与无意识混杂的心理交织的结果。积极主动的想象因素是图形创意的基本特质。图形创意关系着两种动力，即想象力与感受力。想象是图形创意的重要因素之一，如果图形创意没有了想象，图形就不能被称为有创意，也就显得苍白无力，更不可能寄托着人类精神超越现实的理想。在想象中建立自我意识，在意识中发挥更丰富的想象，把很多的想法与复杂的考量交融在一起，就会形成它的原则。图形的想象是无限度的，只是表现的形式有限制。任何一种艺术的表达方式都有其原则，但原则绝不会限制想象，它只能扩展艺术语言形式，这样才能使人类的智慧达到一定的高峰，因此在一定的原则范围内去发展图形是我们需要了解的。

2.1.2 形的变异与繁衍

图形的发展经历了三次重大革命。第一次革命是原始符号演变成文字。文字的出现使符号具有了一定程度的规范，成为记事和识别的重要手段，并使信息得以在一定范围内传播。第二次革命源于中国造纸术和印刷术的诞生。纸的发明促进了文字和图画的传播与应用，印刷术的发明使视觉信息得以批量化复制。第三次革命始于19世纪的科技和工业的变革，最具代表性的是摄影的发明和由此带来的制版方式及印刷技术的革新。传播的广泛性进一步扩展，图形真正成为一种世界性语言。如今的电子技术等高科技使图形传播超越了时间的局限和空间的距离，传播的速度飞快，而范围已达世界的每一个地区，信息受众已为每一个人。

图形在原始社会便已有所记载，远在旧石器时代的"山顶洞人"已用兽齿串起来作为项饰，在磨光的鹿角和鸟骨上刻有疏疏密密的线痕。这些虽然是非常简单的线条，但已经具有一定的装饰意味。此时的人类在洞穴、岩壁上作画，记录自己的生活或者表达某种宗教信仰。新石器时代的装饰图形主要刻画在陶器上，大体内容可归纳为几何形、植物、动物和人物四类。主要纹饰有半坡的鱼纹、彩陶中的鸟形纹、舞蹈纹、人面鱼图等。此时的图形更像一种符号，有些简单的符号似乎是更大的图案的一部分，例如，如果大的图案是猛犸象，那么简单的符号就是象牙。这些符号实际上和象形文字中的一种表达方式"借代"类似，即用部分来代表整体，或者用某个特征来代表全貌。所以书写这些符号的古人类的确有用象征性的符号来表达意思的想法，而不是只用写实的方式来表达意思，并最终创造出了抽象的符号。

如马古拉洞穴壁画，主要为新石器时代和青铜时代早期作品，主题为妇女、男性狩猎者、跳舞的人、动物、植物、工具和星星的轮廓等（如图2-1）。

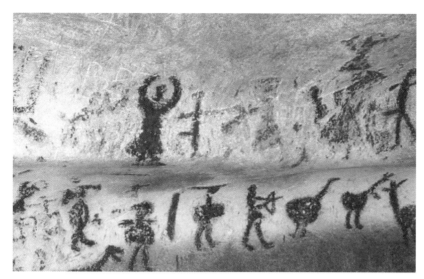

图2-1 马古拉洞穴壁画

阿尔塔米拉洞窟壁画是35600年前的西班牙岩画,主题为手印、野牛和马,使用赭石和木炭绘制洞内的画,保存得十分完好,色泽鲜丽,动物的动态也非常逼真(如图2-2)。

位于印度中部的比姆贝特卡(Bhimbetka)拥有600多个岩洞,上面装饰着史前洞穴壁画。这些岩石掩体中大量描绘了老虎、野牛、野猪、犀牛、猴子、大象、蜥蜴、羚羊、孔雀等动物(如图2-3)。

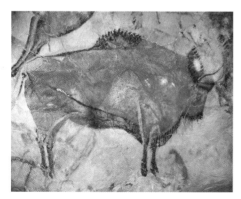

图2-2 阿尔塔米拉洞窟壁画　　　　　　图2-3 比姆贝特卡洞窟壁画

在原始艺术神秘而又极具魅力的领域中,彩陶艺术闪耀着夺目的光彩。其图形简洁流畅、纹样多姿多彩,向人们传递着原始陶艺工匠们赞美生命、追求美感的炽热情感。新石器时代陶器装饰可分为单色装饰和彩绘装饰。如图2-4所示,这种展现在陶艺制品上的图形多用于器物的装饰,因此图案大方简约、活泼可爱。

图2-4　新石器时代陶器

夏商西周时期，我国的青铜器铸造业高度发达，被称为历史上的青铜时代。青铜器在不断发展变化中由最初烧煮食物的炊具逐渐演变为一种礼器，成为权力与财富的象征。此时的图形纹饰往往庄严肃穆，也更加具象，饕餮纹代表着鬼神，夔龙纹代表着祖先，凤鸟是部落的图腾。另外还有一些动物纹饰，以尊最多，如象尊、羊尊、牛尊等；而另一类为想象型动物，这一类型多是人们把一些动物典型的特征加以组合并创造出来，多具有恐怖、怪诞、神秘等特点（如图2-5）。

图2-5　青铜器

中国汉字的形成就是由这些图形逐渐演变而成。在甲骨文没有出现之前，原始人类都是靠符号或者画图形来记事，这些图形符号基本刻在陶器、兽骨、石壁上，但是没有形成体系。甲骨文是成体系的文字，商朝时期将文字刻在甲骨上用于占卜，这是我国最早的汉字形式。随着商朝的灭亡，文字也进入了一个新的阶段。西周时期，如果大将出征、诸侯王嫁女、宗庙祭祀，周天子就会赠送钟鼎玉器等贵重物品。在赠送钟鼎的时候，会刻一些歌功颂德的文字或者将赠送的奴隶、马匹数量等用铭文的形式刻在钟鼎上面，然后赏赐给诸侯大臣。所以，刻在钟鼎上面的文字称为"钟鼎文"。由于钟鼎属于青铜器物，古人将铜称作金，刻在钟鼎上面的文字又称为"金文"。西周后期，金文逐渐发展为"大篆"，大篆与以前的古文字不同点在于，以前的文字不规则、不整齐，而大篆均匀柔和，结构整齐。大篆的出现，已经奠定了方块字的基础。到了战国时期，七国的字体各不相同，书写不规范。秦始皇兼并六国以后，李斯对先秦时期的大篆进行了简化，创造了"小篆"。随后的隶书把大篆和小篆的圆转改变为方折，删繁就简。楷书又名"真书或正书"，是由隶书演变而来。草书笔法纯粹简略，没有章法可言，形体潦草，可以一笔成字。行书是介于楷书和草书之间的一种书写文体，为东汉桓帝、灵帝时期的书法家刘德升所造。至此图形在文字方面的演变便已完成，不同的字体有着不同的情感体现，或粗犷或婉转，或工整或飞扬。

造纸术、印刷术的出现使得绘画技术有了很好的承载和流传的载体，图形与形象的塑造得以更加具象化。对图形的理解逐渐演变为对造型能力的把控，从这个角度来看，中西方的绘画有着明显的差异。中国画讲求以线造型，西画则以色块描绘物象；中国画注重意境的传达，而西画则注重体积感的塑造。中国画如顾恺之的《洛神赋图》，工笔人物画以线勾勒，用线造型，画中人物衣带飘飘，似梦似幻，他的笔法如春蚕吐丝，轻盈流畅，被后世称为"高古游丝描"。唐代张彦远对顾恺之的画评价为："紧劲联绵，循环超忽，调格逸易，风趋电疾，意存笔先，画尽意在，所以全神气也。""传神写照"论是顾恺之的主要绘画理论，这一理论深刻影响着后世的中国绘画。西方绘画对造型比较重视，焦点透视是其塑造物体的主要方式，根据近大远小、近实远虚的基本素描原理可以将物象绘制得十分立体，如西方的各种肖像画、场景人物画等。中国画的透视使用的是散点透视，即一幅作品中用多个角度观察和绘画。在摄像机发明之前，绘画的主要功能是记录事实，因此这个阶段的图形物象都是比较写实的。

随着科技的不断发展，相机的出现使得图像的发展演变有了第三次变革。绘画的记录功能逐渐被相机所取代，摄影技术比绘画的图像更加真实且还原，因此艺术家们开始有意减弱绘画的客观真实性，而更加注重内心的真实，强烈的主观化成为这一时期绘画的主要特征。如十九世纪后期追求室外光色变化的印象派；二十世纪中期把三维立体空间的画面

通过解体和重新组合归结成平面的二维空间的立体主义；强调艺术家的主观感情和自我感受，多采用夸张、变形等手法表现客观事物，用于发泄内心的孤独、苦闷的表现主义；深受现代工业技术迅猛发展的影响，热爱并赞美机械文明，喜欢表现骚动的现代生活，热衷于用线和色彩描绘一系列重叠、连续、层次交错组合的未来主义等。这些层出不穷的流派丰富着绘画的语言，使艺术作品能够不断地以新的面貌呈现出来。

2.1.3 形与形之间的关系

形态在我们人类认识它之前就存在，自然界的万物是人类造型活动的源泉。在日常生活中，我们经常接触到各种各样的形态，使用着各种"形"，如书本、桌椅、服饰、建筑、城市雕像、立交桥、汽车等交通工具、泼洒的墨迹等。我们经常接触的形态基本分为两种：自然形态和人为形态。它们都是能看得见摸得着的，能实际感觉到的，被称为现实形态。除此之外，还有一种形态能够代表各种各样物象的共同规律和共同性质，适合任何性质的形态，这种形态被称为抽象形态，它不代表任何具象的东西。

自然形态是指自然界中客观存在的各种形态，如我们常常看到的动物、植物、高山、云海、波浪等。自然形态没有什么具体的特征，每一类自然形态都有其各不相同的特征。我们将自然形态分成两类：生物形态和非生物形态。生物形态包括植物形态和动物形态，比如玫瑰花；非生物形态是生物形态以外的自然形态，比如云、山等。大自然与生活蕴藏着极为丰富的形象和形态，每一种都有其特征与美感。自然形态能给人以启发，引起人的联想，可以自然形态为基础，创作出生动的形态构成。

生活中大部分形态都是用各种材料通过各种方法加工制造出来的，这种形态叫作人为形态。人为形态是人工创造出来的，不是大自然自然生长出来的天然形态，是我们接触得最多的形态，它包括各种工业产品以及日用生活品等。随着工业的高速发展，人为形态在人们日常生活中的地位越来越重要。人为形态有具象的也有抽象的。比如，我们天天看到的建筑物、汽车都属于具象形态，那么把某一具象形态的局部放大就会得到一个奇怪的形态，即抽象形态。还有一种能够得到非具象形态的方式，即当你不小心把墨汁滴在了地上，它就会形成某种形态，这种形态既不可能被模仿也不可能被复制，这种形态就是偶发形态（如图2-6）。偶发形态是指生活中偶然发生而形成的各种形态。偶发形态是在无意中不经过刻意设计而成的，具有随意性和偶然性，是不能预料的。如泥巴摔在地上形成的自然纹理，玻璃瓶摔碎的偶然效果，绘画时颜色间的相互渗透等。我们常常会忽略这些形态，甚至认为它们毫无价值，这是不明智的。一个有经验的艺术家能从这些毫不起眼的偶发形态中激发创作灵感，有时对这个偶发形态稍作加工就成为一件优秀的作品。如果掌握

了偶发形态的某些规律，就能创造出一些合乎需要的偶然性形态。所以，偶发形态能给我们带来意想不到的启发作用，创造出更新的形态。对于设计者来说，偶然形态是十分有价值的。

图2-6　偶发形态

　　造型的基本元素如点、线、面就是最基本的形态，也可以叫抽象形态。抽象形态是指不代表任何具体形象的形态，它适合任何性质的形态，代表各种形态的共同规律，是研究各种形态的基本内容。任何形态都是可以分解的，是由各种不同的形态要素构成的，这些形态要素就是我们要讨论的抽象形态，即点、线、面。抽象形态可以看作几何意义上的点、线、面，有时我们会用圆形、方形和三角形来创造某个自然形态的抽象形式，也被称作抽象的几何形态，建筑物通常都是由抽象的几何形态设计而成的。

　　形与形之间的关系可以分为形与形的关系和形与背景的关系两大方面。形与形的关系在平面构成中经常出现，因为在一个画面中，只由单个形构成的画面非常少见，大部分的情况是由两个或两个以上的图形，或由多个单形组合的、复合单形进行组织的。当描绘的图形所处的背景是比较单纯或单一的形象和色彩时，这种组合中的制约就显得比较清楚，形与形之间的任何变化都会给画面的效果造成很直观的影响。

　　基本形与基本形相遇时，就会产生各种不同的关系，主要的几种关系如图2-7所示：

并列关系,形象与形象保持距离而互不接触;相遇关系,形象与形象之间边缘恰好接触;融合关系,一个形象与另一个形象重合,融成一个新的形象;减缺关系,一个形象减缺另一个形象,形成一个新的形象;复叠关系,一个形象覆盖在另一个形象上,产生上与下、前与后的空间关系;透叠关系,一个形象与另一个形象重合,既保留了原形态的边缘线,又丰富了再造形的视觉效果;差叠关系,形象与形象相互叠置而相减缺,形成一个新的形象;重合关系,形象与形象相互重合在一起。

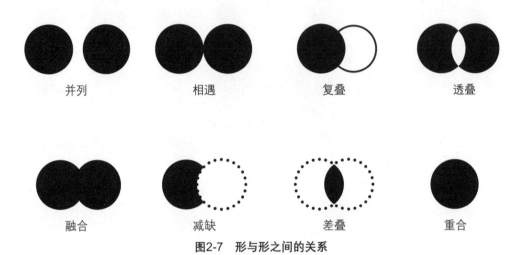

图2-7 形与形之间的关系

当我们进行户外采风时可选取入画的环境必然纷杂多样,形与形之间产生万千形态,然而自然界的万物并不是皆可入画的。画面要有一定的节奏感,单个形的内轮廓与外轮廓和多个形的内轮廓与外轮廓以及形与背景之间的起伏变化都需要艺术家们进行主观化的处理。在风景绘画中,由于受客观事物的影响、限制比较大,可能实景本身就不够美,这时候就需要我们根据艺术美的规律去改进、提炼。如果实景中有破坏表达的东西,我们完全可以将其去掉,换成别的景物。因为一个好的画家一定是一个巧妙的"谎言家"。郑板桥说:"意在笔先者,定则也",在画一幅画时自己的感受很重要,抓住第一感受去作画,对不合立意的部分进行取舍与加工,这就需要在长久的练习中积累经验,在掌握原理的基础上总结规律。

2.1.4 个性化对象的造型与构图

(1) 个性化对象的造型

艺术采风需要艺术家创造出贴近生活的艺术作品,艺术家必须要身临其境地亲身体验和独立思考,结合自身的审美倾向,挖掘出对美术创作实践有益的素材,来塑造典型的艺

术形象。美术创作以社会生活为源泉，但并不是简单地复制生活中的事物，它实质上是一种特殊的审美创造，因此我们挑选绘画对象时应该有目的地去选取。如同照相机一样，把自然界的（即眼下能看到的）景物一五一十地全呈现在画面上，这种想法是不正确的，也是绝对做不到的。绘画者与照相机根本不是一回事，绘画者是活生生的人，而不是被人操作的机械。当绘画者进入自然环境中，看到了这些景物时，他会激动，会思索，这些景物的形状、色调、节奏、气氛的情感信息将传入大脑，产生思索、归纳、概括的思维过程（这个过程当然应遵从艺术形式美学的普遍原则）。那么进入画面的物象才是有思想、情感和意义的。

所谓取景，就是取其主要、本质、具有特定意义的景物，摒弃与主题无关、非本质、不具有特定意义的景物。没有经验的人可以制作一个取景框，帮助观察和选择场景，清晰地选择理想的角度，形成完整的构图。所谓理想的角度，一是有利于确定画面的对象，二是有利于确定画面透视。走到景点之后，不要急于作画。面对同一个景点，应冷静地围绕着它慢慢地远近、上下、左右等多角度地仔细观察比较，认真分析从哪一个视角能比较方便地观察景物的近、中、远景，更能体现出对象的美感。要注意360度地环视，有时在前方并没有发现理想的角度，而调过头来看时，也许会有新的、让人惊叹的发现。根据写生景物的特点和表达需要，选出有特点、有代表性的满意作画角度，并确定好与写生景物的远近距离及作画位置的高低后，再进一步考虑构图的方式及与之相应的表现技法等。

（2）个性化构图

构图作为绘画形式语言之一，是掌控整个画面结构的核心要素，即传达画家思想、审美意识、情感表现，体现整幅作品的结构之"势"。立意是构图的前提，也是创作意图的体现和安排；取舍是构图的关键，是一个综合的思维过程，既涉及画面的形式语言，也涉及艺术家的审美倾向，关键是能借助客观物象表现主观情感；造境是构图的目的，艺术家要借助一定的形式美规律，使情感客观化、具体化，赋予作品以"象外之象"的意境。

"构图"一词最早来源于西方美术，是绘画艺术的专用名词，伴随着绘画艺术而产生，与绘画一样，有着漫长的发展历程。古往今来，无论是从构图形式还是构图规律上来看，经过各个时期艺术家们的传承、开拓与创造，构图已不仅仅是绘画中的陪衬部分了，它已逐渐成长为一门艺术，甚至可以是判断一幅作品成功的决定性因素。在现代艺术中，构图被视为造型艺术术语，指作品中艺术形象的结构配置方法，是造型艺术表达作品思想内容并获得艺术感染力的重要手段；在绘画中，构图一般指画面结构，是画家为实现其表达意图在限定的平面空间上对绘画语言进行组织与创造的过程。《辞海》（第七版）中"构图"的释义为"美术创作者为了表现作品的主题思想和美感效果，在一定的空间，安排和处理表现对象的关系和位置，把个别或局部的形象组成艺术的整体。"在中国传统绘

画中，并没有"构图"一词，而是称作"章法""布局"或"经营位置"。在国画中，选择好题材之后并不可掉以轻心，接着要考虑如何将主次搭配得当，甚至是留白、色彩、题词等细节也要反复推敲，这种推敲布置的过程即经营。

绘画构图的关键在于格局与内容，不同的场面与内容会带给观众不同的感受，构图的形式结构对画面内容和主题起着重要的作用。构图的格局是指画面呈现的事物场面的大小、远近效果，与其表现内容有很大关系。在写实绘画的基础上，其格局大体可分为四种，即全景式构图、场面式构图、片段式构图和特写式构图。每个画家都有自己的生活经历、生活体验，有自己的表达方式和适合自己的语言形式。根据其不同的创作意图，需要用与其相应的构图形式来表现。全景式构图采用多层次的布局表现大时空背景下的众景物及人物场面，我国古代长卷《清明上河图》为其典型代表。此种格局下的构图将画面的题材内容和丰富多样的场面表现得充分而圆满。场面式构图适宜用来表现场面的宏大，一般是在同一时间的视域内表现较大纵横空间的景物或众多人物活动的场面，多表现战争题材。画家们平时最常用的是片段式构图，即截取固定空间里的近景或中景。比如从冗长的生活景象中截取的生活片段，或是一出舞台剧里的某一幕剧照，可能是一处景物，也可能是一个事件。这种构图可以拉近创作者与观众的距离，容易使观众有身临其境之感，用心与之交流，从而与画家产生共鸣。而特写式构图着重表现近距离内的物象或物象的局部，形象刻画细致入微，常用来表现肖像画。写实绘画的构图格局给人强烈的真实感，但对内容表现也有一定的局限性。因此画家们又创造出了主观式的构图方式，将不同时空的物象任意组合于画面之中，例如组合构图、重叠构图等，以表现象征、丰富的叙事性等内容。

绘画作品本身就是创作者的情感表达，在同样题材的画面中，不同的线条结构会传达出不同的情感给观众。因此，构图形式的心理运用，对绘画创作至关重要。例如，以水平线作为构图的结构主线时，画面趋于平静、平坦与开阔，就像水平线本身的特质被赋予在画面中；垂直线则给人以刚直、挺拔、严肃、沉着的感觉，中国画中常见的竹便是如此。表现动感或不稳定时一般用斜线，彼得·勃鲁盖尔的《盲人的寓言》中便有所体现，画面中六个盲人由于每人的倾斜角度不同而表现出重心不稳的程度，前面的已经摔倒，后面的失去了重心即将跟着摔倒。几何曲线容易使人产生类似紧张、痛苦的视觉心理，自由曲线以活泼、流畅的特性给人以美的享受，等等。因此，构图形式的选择对画面表现内容显得尤为重要。

绘画是由构图、造型和色彩的运用等因素构成的，构图是这些因素中的关键。我们常用的构图方法有水平、垂直、对角线、S形、V形、三角形、圆形、半圆形等，在绘画的创作过程中很少只运用一种构图方式，通常是几种方法的结合。绘画属于视觉艺术，作者在表现上应该关心自己画面中的视觉效果，构图在视觉上对观众可能产生的作用，与它的

构思有密切的联系，按照构思的要求，恰当的构图形式可以通过视觉作用的强弱对比，对观众的第一眼产生支配作用，明确画面的中心，引导视觉的顺序，使观众基本上按作者构思的线索去浏览画面，这使得构图在绘画中具有特殊功能和特殊地位。在绘画作品形成过程中，构图有着与线条、色彩等绘画语言同等重要的地位。

2.2 色彩的次序与规律

色彩是现实生活中的一种客观存在和视觉感受。大千世界色彩缤纷，一切万物无不有着各自的鲜明色彩，人类发展的各个方面与色彩有着千丝万缕的关联，在绘画艺术中，色彩更是其重要的艺术表现手段。在院校的美术学习体系中，色彩学也是专业学习中举足轻重的一部分，这是因为色彩是结构画面的重要元素和表现，是诸多绘画形式中给予受众视觉神经反应最快速、有效、最具张力的视觉表现，也是构成绘画艺术基调和风格的基本形态。不同的画面色彩关系会引起受众不同联想和情感变化，产生独特的艺术感染力。因此，色彩可以说是绘画艺术中的生命，有着不可忽视的重要意义和作用。色彩是绘画的重要表现语言之一，色彩运用直接影响着作品价值。色彩与人的心理情绪是有联系的，是人们情感进行无言交流的重要桥梁，巧妙地运用色彩，通过色彩表现情感，塑造艺术形象，能够更真实、更准确、更鲜明地表现生活和反映现实，因而也就更具有艺术感染力，使欣赏者也能产生联想，进入审美的境界。

色彩知识不是人生来就有的，它是要通过训练、培养获得的，是人们在观察、比较中掌握的，它是人们在认识对象、表现对象的过程中高级的思维过程。色彩的应用与搭配是有一定规律的，在中西绘画史的比较中，我们可以看到两条较清晰的脉络，即理性和感性的色彩学发展之路。这可以说是人类智慧在不同的主客观条件下，围绕色彩语言的运用而呈现出的两种截然不同的阐释模式，体现出东西方哲学的鲜明特征。恰当运用色彩语言的规律，能让艺术家的创作更加有目的性。

2.2.1 色彩原理

在千变万化的色彩世界中，人们视觉感受到的色彩非常丰富。

色彩具有三个基本特性：色相、纯度（也称彩度、饱和度）、明度。在色彩学上也称

为色彩的三大要素或色彩的三属性。

　　色相。色相是色彩的最大特征。所谓色相是指能够比较确切地表示某种颜色色别的名称。如玫瑰红、橘黄、柠檬黄、钴蓝、群青、翠绿等，从光学物理上讲，各种色相是由射入人眼的光线的光谱成分决定的。对于单色光来说，色相的面貌完全取决于该光线的波长；对于混合色光来说，则取决于各种波长光线的相对量。物体的颜色是由光源的光谱成分和物体表面反射（或透射）的特性决定的。

　　纯度（彩度、饱和度）。色彩的纯度是指色彩的纯净程度，它表示颜色中所含有色彩成分的比例。含有色彩成分的比例愈大，则色彩的纯度愈高；含有色彩成分的比例愈小，则色彩的纯度也愈低。可见光谱的各种单色光是最纯的颜色，为极限纯度。当一种颜色掺入黑、白或其他色彩时，纯度就产生变化。当掺入的色彩达到很大的比例时，在眼睛看来，原来的颜色将失去本来的光彩，而变成掺和的颜色了。当然这并不等于说在这种被掺和的颜色里已经不存在原来的色素，而是由于大量掺入其他色彩而使得原来的色素被同化，人的眼睛已经无法感觉出来了。

　　有色物体色彩的纯度与物体的表面结构有关。如果物体表面粗糙，其漫反射作用将使色彩的纯度降低，如崎岖不平的地面、毛绒的衣服、木质的桌椅等；如果物体表面光滑，那么全反射作用将使色彩比较鲜艳，如平静的水面、平滑的玻璃、不锈钢质地的水壶等。

　　明度。明度是指色彩的明亮程度。各种有色物体由于它们的反射光量的区别而产生颜色明暗强弱不同。色彩的明度有两种情况：一是同一色相不同明度。如同一颜色在强光照射下显得明亮，弱光照射下显得较灰暗模糊，同一颜色加黑或加白掺和以后也能产生各种不同的明暗层次。二是各种颜色的不同明度。每一种纯色都有与其相应的明度。黄色明度最高，蓝、紫色明度最低，红、绿色为中间明度。色彩的明度变化往往会影响到纯度，如红色加入黑色以后明度降低了，同时纯度也降低了；如果红色加白则明度提高了，纯度却降低了。

　　色彩的色相、纯度和明度三个特征是不可分割的，应用时必须同时考虑这三个因素。

　　一般来说，色彩可分为原色、间色和复色，但就色彩的系别而言，则可分为无彩色系和有彩色系两大类。此外，仍涉及色彩中的光源色、固有色、环境色。

　　原色：色彩中不能再分解的基本色称为原色。原色能合成出其他色，而其他色不能还原出本来的颜色。原色只有三种，如图2-8所示，色光三原色为RGB（红、绿、蓝），颜料三原色为品红（明亮的玫红）、黄、青（湖蓝）。色光三原色可以合成出所有色彩，同时相加得白色光。颜料三原色从理论上来讲可以调配出其他任何色彩，同时相加得黑色（只能得到一种黑浊色，而不是纯黑色），因为常用的颜料中除了色素外还含有其他的化学成分，所以两种以上的颜料相调和，纯度就受影响，调和的色彩种类越多就越不纯，也越不鲜明。

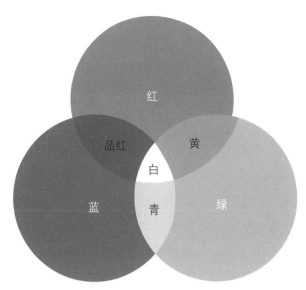

图2-8 三原色

间色：由两个原色混合得间色。间色也只有三种，即色光间色为黄、青（蓝绿）、紫，有些摄影书上称为"二次色"，是指光上的加法关系。颜料三间色即橙、绿、紫，也称二次色。必须指出的是加法三原色并非颜料（减法）三原色。这种交错关系构成了光、颜料与色彩视觉的复杂联系，也构成了色彩原理与规律的丰富内容。

复色：颜料的两个间色或一种原色和其对应的间色（红与绿、橙与蓝、黄与紫）相混合得复色，亦称三次色。复色中包含了所有的原色成分，只是各原色的比例不等，从而形成了不同的红灰、黄灰、绿灰等灰色调。

无彩色系是指白色、黑色和由白色与黑色调和形成的各种深浅不同的灰色（如图2-9）。无彩色按照一定的变化规律，可以排成一个系列，由白色渐变到浅灰、中灰、深灰、黑色，色度学上称此为黑白系列。黑白系列中由白到黑的变化，可以用一条垂直轴表示，一端为白，一端为黑，中间有各种过渡的灰色。纯白是理想的完全反射的物体，纯黑是理想的完全吸收的物体。可是在现实生活中并不存在纯白与纯黑的物体，颜料中采用的锌白和铅白只能接近纯白，煤黑只能接近纯黑。无彩色系的颜色只有一种基本性质——明度。它们不具备色相和纯度的性质，也就是说它们的色相与纯度在理论上都等于零。色彩的明度可用黑白度来表示，愈接近白

图2-9 无彩色系

色，明度愈高；愈接近黑色，明度愈低。黑与白作为颜料，可以调节物体色的反射率，使物体色提高明度或降低明度。

有彩色系（简称彩色系），彩色是指红、橙、黄、绿、青、蓝、紫等颜色。不同明度和纯度的红、橙、黄、绿、青、蓝、紫色调都属于有彩色系。有彩色是由光的波长和振幅决定的，波长决定色相，振幅决定色调。

在作画过程中注意区别相同对象在不同的光线、环境、色调中的色彩变化，明确色彩、颜色、颜料的概念是非常重要的。如果画面颜色搭配得好，画面鲜明，色块相互生辉就具有色彩效果，如一个人的着装、一栋楼房的外观颜色搭配得妥帖就上升为装饰色彩的效果。如果在一幅风景画面上，注意到不同的光线下，不同的颜色或相同的颜色会呈现出不同的倾向变化，把它们很好地组织起来，就成为这幅画的色彩。换言之，绘画的色彩语言只有在画面形成调子的同时才能够谈得上色彩，没有调子的画就谈不上什么色彩，只是乱涂的颜色或颜料的堆砌罢了。

光源色：一切物体的形体、颜色之所以呈现都是依靠光。光分自然光和人造光两种，自然光是指太阳光、天光、月光；人造光是指灯光、火光。人们认识自然中的色彩主要依靠日光。通过分光镜日光呈现红、橙、黄、绿、青、蓝、紫七种颜色，如果把这七种光色混在一起就变成白光即日光。物体在阳光的照射下有的颜色被吸收、有的颜色被反射出来，反射出什么颜色就是物体本身的颜色。树吸收了其他颜色而反射出绿色，海水反射为蓝色，红旗吸收了其他颜色而反射出红色，其他颜色的呈现都是同样道理。光源色同是日光，在早晨倾向红一些；中午光最强时光源接近白光；下午光源倾向黄橙一些。总的来说，晴天日光的光源色都是倾向红橙的暖调子，阴天光源色是倾向蓝紫灰色的冷调子。月光是冷黄灰色；火光和烛光是红光；日光和灯光是冷白色光。

固有色：是指人们在日常生活中所见到的物体本来所具有的颜色。如绿色的田野、金黄色的麦、红色的晚霞、蓝天、白云、红花、绿叶等。是我们对色彩最初级的认识，是一个相对的概念。

环境色：一般是指物体周围环境颜色对主体暗面色的影响所引起的变化，换句话说，是在背光面的色彩受环境的影响所引起的变化。同样的绿树在阳光下，亮面是暖绿色，暗部背光主要接受天光和地面其他物体的反光，显现出蓝绿色，靠地面则成为略深的比蓝绿色较暖一点的灰绿。如果是处在逆光下的绿树就会变成另外一种感觉。同样一条红裙子在红黄的暖调子中和在周围是绿色的环境中完全是不一样的红。它的暗部色彩变化也不一样，前面的暗部受暖调子的影响为深红色，后面的暗部受周围绿色的影响为红棕色。物体的暗部背光，固有色的呈现不明确，同时又受周围其他物体颜色的影响，我们把这种色彩效果叫环境色。

光源色对固有色和环境色起着决定性的作用，固有色是受光源色和环境色影响而变化的，环境色的变化是根据周围物体的色彩变化而变化。白色的衬衣在阳光下，亮面明亮发暖有黄白的倾向，暗部则是灰蓝色，因为暗部接受的是天光，靠近地面的颜色暖一点，倾向灰绿（指在田野里），如果在黄土地里暗部靠近地面部分是暖的灰黄色。如果同一个穿白衬衣的人在阴天，衬衣的色彩变化将会呈现另一种色彩关系，阴天的白衬衣主要是冷色天光的灰蓝色或者灰紫色，而下部分靠近地面的反光色相也不是很明确，总的倾向为暖灰色。

2.2.2 色彩心理

五光十色、绚丽缤纷的大千世界里，色彩使宇宙万物充满情感从而显得生机勃勃。色彩作为一种最普遍的审美形式，存在于我们日常生活的各个方面。人们每时每刻都与色彩发生着密切的关系。因此色彩对人类心理造成的影响是客观存在的，在不同的年代、不同的意识形态、不同的领域，人们可能有着不同的颜色喜好。人们的切身体验表明，色彩对人们的心理活动有着重要影响，特别是和情绪有非常密切的关系。日常生活、文娱活动、军事活动等各个领域都有各种色彩影响着人们的心理和情绪。各种各样的人如古代的统治者、现代的企业家、艺术家、广告商等都在自觉不自觉地应用色彩来影响、控制人们的心理和情绪。人们的衣、食、住、行也无时无刻不体现着对色彩的应用：夏天穿上湖蓝色衣服会让人觉得清凉，人们把肉类调成酱红色会更有食欲等。

心理学家认为，人的第一感觉是视觉，而对视觉影响最大的就是色彩。人的行为之所以受到色彩的影响，是由于人的行为很多时候容易受情绪的支配。颜色源于大自然的先天的色彩，蓝色的天空、鲜红的血液、金色的太阳……看到这些与大自然先天的色彩一样的颜色，自然就会联想到与这些自然物相关的感觉体验，这是最原始的影响。这也可能是不同地域、不同国度和民族、不同性格的人对一些颜色具有共同感觉体验的原因。

红色是热烈、冲动、强有力的色彩，它能使肌肉的机能和血液循环加快。由于红色容易引起注意，所以在各种媒体中也被广泛利用，除了具有较佳的明视效果之外，更被用来传达有活力、积极、热诚、温暖、前进等含义的企业形象与精神。另外红色也常用来作为警告、危险、禁止、防火等标示用色。人们在一些场合或物品上，看到红色标示时，常不必仔细看内容，即能了解警告、危险之意，在工业安全用色中，红色即是警告、危险、禁止、防火的指定色。红色与浅黄色最为匹配，大红色与绿色、橙色、蓝色（尤其是深一点的蓝色）相斥，与奶黄色、灰色为中性搭配。

橙色是欢快、活泼、富有光辉的色彩，是暖色系中最温暖的颜色，它使人联想到金色的秋天、丰硕的果实，是一种富足、快乐而幸福的颜色。橙色稍稍混入黑色或白色，会变

成一种稳重、含蓄又明快的暖色，但混入较多的黑色，就成为一种烧焦的色，橙色中加入较多的白色会给人一种甜腻的感觉。橙色明度高，在工业安全用色中，橙色也是警示的意思，如火车头、登山服装、背包、救生衣等。橙色一般可作为喜庆的颜色，同时也可作富贵色，如皇宫里的许多装饰。橙色可作餐厅的布置色，据说在餐厅里多用橙色可以增加食欲。橙色与浅绿色和浅蓝色相配，可以构成最明亮、最欢乐的色彩，橙色与淡黄色相配有一种很舒服的过渡感，与紫色或深蓝色放一起对比强烈。

黄色代表着灿烂、辉煌，有着太阳般的光辉，象征着照亮黑暗的智慧之光。黄色有着金色的光芒，象征财富和权力。在工业用色上，黄色也常用于警告、危险或提醒注意，如交通标志上的黄灯、工程用的大型机器、学生用雨衣和雨鞋等都使用黄色，有着醒目提神的作用。黄色与绿色相配，显得很有朝气，有活力；黄色与蓝色相配，显得清新宜人；淡黄色与深黄色相配显得最为温馨。

绿色在商业设计中传达了清爽、理想、希望、生长的意象，符合了服务业、卫生保健业的诉求，在工厂中为了避免操作时眼睛疲劳，许多工作的机械也采用绿色。一般的医疗机构场所，也常采用绿色来作空间色彩规划即标示医疗用品。鲜艳的绿色是一种非常美丽、优雅的颜色，它生机勃勃，象征着生命。绿色宽容、大度，几乎能容纳所有的颜色。绿色的用途极为广阔，无论是童年、青年、中年还是老年，使用绿色绝不失其活泼、大方。各种绘画、装饰中都离不开绿色，绿色还可以作为一种休闲的颜色使用。绿色中掺入黄色为黄绿色，它单纯、年轻；绿色中掺入蓝色为蓝绿色，它清秀、豁达。含灰的绿色，仍是一种宁静、平和的色彩，就像暮色中的森林或晨雾中的田野。深绿色和浅绿色相配有一种和谐、安宁的感觉；绿色与白色相配，显得很年轻；浅绿色与黑色相配，显得美丽、大方；绿色与红色相配，象征着春天的到来，这两种颜色放在一起对比也最为强烈。

蓝色是博大的色彩，天空和大海这类广阔的景色都呈蔚蓝色。蓝色是永恒的象征，它是最冷的色彩。纯净的蓝色表现出一种美丽、文静、理智、安详与洁净之感。由于蓝色沉稳的特性，具有理智、准确和安全的意象，在商业设计中强调科技、效率的商品或企业形象，大多选用蓝色当标准色、企业色，如电脑、汽车、影印机、摄影器材、银行支付功能等。另外，蓝色也代表忧郁，这是受了西方文化的影响，这个意象也被运用在文学作品或感性诉求的商业设计中。蓝色的用途很广，蓝色可以安定情绪，天蓝色可用作医院、卫生设备的装饰，或者夏日的衣饰、窗帘等。一般的绘画及各类饰品中也绝离不开蓝色。不同的蓝色与白色相配表现出明朗、清爽与洁净；蓝色与黄色相配，对比度大，较为明快；蓝色若与绿色相配要小心它们互相渗入，变成蓝绿色、湖蓝色或青色，这也是令人陶醉的颜色；浅绿色与黑色相配，显得庄重、老成、有修养。

紫色是波长最短的可见光波，是非知觉的色，它美丽而又神秘，留给人深刻的印象，它既具有威胁性，又富有鼓舞性。用紫色表现孤独与献身，用紫红色表现神圣的爱与精神的统辖领域，这就是紫色带来的表现价值。紫色处于冷暖之间游离不定的状态，加上它的低明度性质，构成了这一色彩心理上的消极感。与黄色不同，紫色不能容纳许多色彩，但它可以容纳许多淡化的层次，一个暗的纯紫色只要加入少量的白色，就会成为一种十分优美、柔和的色彩。白色的不断加入，产生许多层次的淡紫色，而每一层次的淡紫色，都显得那样柔美、动人。

褐色通常用来表现原始材料的质感，如麻、木材、竹片、软木等，或用来传达某些饮品原料的色泽及味感，如咖啡、茶、麦类等，或强调格调古典优雅的企业或商品形象。

白色具有高级、科技的意象，通常需和其他色彩搭配使用，纯白色会带给别人寒冷、严峻的感觉，所以在使用白色时，都会掺入一些其他的色彩，如象牙白、水白、乳白、苹果白。在生活用品、服饰用色上，白色是永远流行的主要色，可以和任何颜色搭配。

黑色具有高贵、稳重、科技的意象，许多科技产品的用色，如电视、跑车、摄影机、音响、仪器的色彩，大多采用黑色，在其他方面，黑色的庄严的意象，也常用在一些特殊场合的空间设计中，生活用品和服饰设计大多利用黑色来塑造高贵的形象。黑色也是一种永远流行的主要颜色，适合和许多色彩搭配。

灰色具有柔和、高雅的意象，而且属于中间性格，男女皆能接受，所以灰色也是永远流行的主要颜色，在许多的高科技产品中，尤其是和金属材料有关的，几乎都采用灰色来传达高级、科技的形象。使用灰色时，大多利用不同的层次变化组合或搭配其他色彩，才不会过于单一、沉闷，而有呆板、僵硬的感觉。

黑色与白色是对色彩的最后抽象，代表色彩世界的阴极和阳极。太极图案就是以黑、白两色的循环形式来表现宇宙永恒的运动的。黑色意味着空无，像太阳的毁灭，像永恒的沉默，没有未来，失去希望，而白色的沉默有无穷的可能。黑白两色是极端对立的色，它们又总是以对方的存在显示自身的力量。它们似乎是整个色彩世界的主宰。

2.2.3 地域色彩

艺术采风是美术创作中的一个重要环节，是作者为收集美术创作素材而进行的活动，一直被艺术家视为艺术创作的源泉。在艺术采风中，只有树立正确的创作观念，深入实地去考察，深入生活，体验生活，了解本土的文化和历史，挖掘蕴藏在生活中的美，切实把对生活的真情实感融入作品当中，才能提升作品中所表达的精神内涵。在采借民俗民生素材资源的同时，还要寻觅属于自己风格化和个性化的艺术表现形式，来反映地方的风土人

情，展示博大精深的地域文化，体现当今百姓的精神风貌，才能创作出带有民族、地域特色的艺术作品。在全球化的影响下，各国的交流日益密切，我们不仅能游览本国的优美风光，也能很快地欣赏到异国他乡的绝美景色。这为艺术采风提供了良好的条件，那么选取有地域特色的采风地点也变得尤为重要。我国地大物博，国土辽阔，文化历史悠久，源远流长。这一小节将以安徽、云南和甘肃三个具有浓厚地域色彩特色的省份为案例，分析其中的具象化地域色彩。

安徽：安徽是一个历史悠久、文化底蕴深厚的省份，有着丰富的地域色彩，徽派建筑的白墙黑瓦极富特色，适合写生的地方也很多。

如徽州古城，它是安徽省黄山市的一个历史文化名城，在这里可以写生徽派建筑、古街巷、传统手工艺等。同时，黄山是中国著名的风景名胜区，有着壮丽的山峰、奇特的岩石和清澈的溪流，在这里可以写生山水风光、云海日出等。当地有许多保存完好的古村落，如西递、宏村、南屏等，这些村落有着独特的民居建筑和传统文化，是写生的好去处。徽州民俗博物馆位于黄山市徽州区，是一座展示徽州传统文化和民俗风情的博物馆，在这里可以写生传统手工艺、民俗表演等。花山文化旅游区是一个集山水、文化、历史、人文于一体的景区，有着独特的自然风光和人文景观，也是写生的好去处。

在安徽写生极佳的季节是春季和秋季。春季的安徽气候温和，万物复苏，景色十分美丽。此时可以到黄山、九华山等地写生，观赏山水之美，感受春天的气息。秋季的安徽气候宜人，天空湛蓝，气温适中，是旅游和写生的最佳季节之一。此时可以到宏村、徽州古城等地写生，欣赏秋天的美景，感受秋天的气息。总之，春季和秋季的安徽可以欣赏到不同的自然景观和人文景观。房屋的黑白对比、青山绿水等自然风光，都是安徽省独有的地域色彩。

云南：云南景色优美，气候宜人，说起云南人们必然想起大理和丽江古城，但是西双版纳更是我们安静画画的理想之地。西双版纳虽然相对大理和丽江没那么多景点，但它以热带雨林为主，因此植物茂盛，品种多样，世界上能被称为绝世美景的地方少之又少，这里便是其中之一。西双版纳是北回归线沙漠带上唯一的一块绿洲，它犹如一颗璀璨的绿宝石，闪耀着夺目的光彩。

除了植物独具特色之外，这里的民俗风情、服饰着装也十分好看，因此吸引着许多艺术爱好者到此作画。

甘肃：甘肃地域色彩予人的印象以黄色为主，作为艺术采风的绝佳胜地，呈现的又是另一种景象，地貌复杂多样，沙漠戈壁遍布，视野开阔，粗糙的黄沙常常随着大风席卷而来，骆驼队伍行进在无边的沙漠里，置身其中让人深感自身渺小。

甘肃敦煌的莫高窟和天水的麦积山石窟也是不能错过的绝佳艺术采风地点。敦煌莫高

窟壁画描绘了古代各民族、各阶级生产劳动场面、社会生活场景、建筑造型以及音乐、舞蹈的画面，是十六国至明清等十多个朝代及东西方文化交流的稀有文化宝藏；其规模之宏大，内容之丰富，历史之悠久，位列中国石窟之冠，也是世界上现存规模最大、保存最好的石窟艺术宝库。有神灵形象（佛、菩萨等）和俗人形象（供作人和故事画中的人物）之分。这两类形象都来源于现实生活，但又各具不同性质。从造型上说，俗人形象富于生活气息，时代特点也表现得更鲜明；而神灵形象则变化较少，想象和夸张成分较多。从衣冠服饰上说，俗人多为中原汉装，神灵则多保持异国衣冠；晕染法也不一样，画俗人多采用中原晕染法，神灵则多为西域凹凸法。所有这些又都随着时代的不同而不断变化。与造型密切相关的问题之一是变形。敦煌壁画继承了传统绘画的变形手法，巧妙地塑造了各种各样的人物、动物和植物形象。时代不同，审美观点不同，变形的程度和方法也不一样。早期变形程度较大，较多浪漫主义成分，形象的特征鲜明突出；隋唐以后，变形较少，立体感较强，写实性日益浓厚。变形的方法大体有两种。一种是夸张变形，以人物原形进行合乎规律的变化，即拉长增高等。如北魏晚期或西魏时期的菩萨，大大增加了服饰、手指和颈项的长度，嘴角上翘，形如花瓣；经过变形则成为风流潇洒的"秀骨治像"。另一种如金刚力士则多在横向夸张，加粗肢体，缩短脖项，头圆肚大，棱眉鼓眼，强调体魄的健硕和超人的力量。这两种人物形象都是夸张的结果。石窟壁画作品的土黄色也十分符合甘肃黄和灰的色彩印象。

2.3 综合材料技法

在绘画创作的过程中绘画材料与绘画技法可以说是一种绘画语言，不同的绘画材料加上技法的表现能在画面中表现出独特美感。创造性地运用材料与技法能为画面增添丰富的情感，引起人们的情感共鸣。绘画是现代艺术的重要门类，而绘画材料和技法是实现绘画研究的前提和基础。

绘画材料是人类最初进行绘画艺术的前提。艺术家只有通过绘画材料，才有可能将自己想表达的艺术理念和艺术想法传达出去。随着时代的发展，人们在绘画创作中也掌握了多样的绘画技法，通过绘画材料与技法的结合得以让绘画有了很好的发展。不管是西方绘画还是中国画，都有其自成一体的绘画模式，而其中不可不提的就是绘画过程中需要用到的材料，以及绘画的技法。

中国画的艺术价值极高，其风格突出，别具一格，且具有上千年的悠远历史。中国画的类型有很多种，按照不同的划分标准，题材包括山水画、花鸟画等，技法包括工笔画、写意画等，传统工具材料有毛笔、墨、宣纸、绢、矿物质颜料等。西方的主要绘画形式为油画，距现在已发展了五百多年。在此之前，欧洲的绘画形式也经过了复杂且漫长的演变，由于结合剂的改进，逐渐产生了古代胶彩画、蜡彩画、坦培拉绘画等。从十六世纪开始，具有现代特征的油画才慢慢形成，并得到发展和流传，且成为现如今西方绘画的主要形式。换个角度来看，油画的发展历程展示了绘画材料以及技法的变迁。

综合材料绘画是在现代艺术的变革下出现的产物，它紧紧围绕审美的观念、媒介、方式以及对传统技法所进行的变革，展示了现代绘画艺术发展的进程以及现代生活的一种演示，也是一个对现当代绘画艺术进行接触、了解与研究的窗口。从绘画教育以及创作的现状来看，当前的绘画创作越来越呈现出多样化的趋向。多元化、综合性、实验性的绘画形式语言，是当代艺术特征的重要构成元素。然而任何一种绘画形式语言运用的背后，都隐藏着其与时代的对应关系。当前的艺术领域，各种各样的新技术、新材料、新观念层出不穷，使得艺术的观念早已经脱离了传统美学的束缚，将传统艺术表达的局限打破，使艺术的界限变得模糊，进而使得通过某一固定材料来作为自己阵营划分的标准的局面不复存在，使创作真正进入一个综合艺术的状态。在这一背景下，创造性地对材料的使用使艺术作品的想象力、表现力及感染力得到拓展，使得综合材料的运用几乎成为当前众多现代艺术共有的一个表现特征。

2.3.1 传统技法

艺术采风需要了解绘画的材料与技法，中国画与西方绘画在材料上有着明显的不同，因此创作手法与作品效果也各有特点。只有熟知材料的特性和作用才能够将创作者的创作意图更好地表现出来。

2.3.1.1 中国画的材料与技法

（1）材料

中国画的材料语言具有独特性，绘画工具使用的是毛笔与宣纸，宣纸根据吸水的难易程度分为熟宣、半生熟和生宣，宣纸润墨性好，耐久耐老化，不易变色。宣纸具有韧性强、光而不滑、洁白稠密、纹理纯净、挫折无损等特点。使用宣纸写字、作画"墨分五色"，即一笔落成，深浅浓淡，纹理可见，墨韵清晰，层次分明。

毛笔也有材质之分，主要分为狼毫笔、紫毫笔、羊毫笔和兼毫笔几种。毛笔的分类主

要是根据制笔的原料来划分的。分类一：狼毫笔笔头是用黄鼠狼尾巴上的毛制成的。狼毫笔表面呈现嫩黄色或黄色略带红色，有光泽，每根毛都挺实直立。腰部粗壮、根部稍细。把笔尖润湿捏成扁平形即可见其毛锋透亮，呈淡黄色。以东北产的鼠尾为最，称"北狼毫""关东辽尾"。分类二：紫毫笔是用山兔背上一小部位的黑针尖毛为主要原料。紫毫表面有光泽，锋颖尖锐刚硬，毛杆粗壮直顺，润湿捏成扁平形仔细观察可以看出锋颖细长，呈黑褐色透明状。兔毫坚韧，谓之健毫笔，以南毫为尚，其毫长而锐，宜于书写劲直方正之字，向为书家看重。分类三：羊毫笔依笔毛弹性强弱可分为软毫、硬毫、兼毫等。硬毫笔的笔毛弹性较大，常见的有兔毫、狼毫、鹿毫、鼠须、石獾毫、山马毫、猪鬃等；软毫笔的弹性较小，较柔软，一般用羊毫、鸡毫、胎毫等软毫制成；"兼毫"即以硬毫为核心，周边裹以软毫，笔性介于硬毫与软毫之间。分类四：笔头是用两种刚柔不同的动物毛制成的。常见的种类有羊狼兼毫、羊紫兼毫，如五紫五羊、七紫三羊等。此种笔的优点兼具了羊狼毫笔的长处，刚柔适中，价格也适中，为书画家常用。

传统的中国画颜料一般分成矿物颜料与植物颜料两大类，从使用历史上讲，应先有矿物颜料后有植物颜料，就像墨先有松烟后有油烟。远古时的岩画上留下的润泽鲜丽的颜色经过化验后发现是用了矿物颜料（如朱砂），矿物颜料的显著特点是不易褪色、色彩鲜艳。植物颜料主要是从树木花卉中提炼出来的，植物颜料易溶于水，有着很好的延展性。

（2）基本技法

用笔：写意是中国画中属于放纵一类的画法。要求通过简练的笔墨，写出物象的形神，来表达作者的意境。写意中有许多不同的用笔，《古画品录》中"六法"曾提到"骨法用笔"，这是指用笔要有力度，有骨气，心随笔转，意在笔先。具体说来，即用笔要觉得痛快，讲究提按、顺逆、快慢、转折、正侧、藏露等变化。

山水画运笔有中锋、侧锋、藏锋、露锋、逆锋、顺锋等方式。中锋运笔即用笔垂直，行笔时锋尖处于墨线中心，用中锋画出的线条挺劲爽利，多用于勾勒物体的轮廓。侧锋运笔，手掌向左偏倒，锋尖侧向左边，由于是使用笔毫的侧部，故笔线粗壮而毛辣，多用于山石的皴擦。藏锋运笔，笔锋要藏而不露，横行"无往不复"，竖行"无垂不缩"，古人称之为"一波三折"，画出的线条沉着含蓄，力透纸背，常用以画屋宇、舟、桥的轮廓，也用于山石的勾勒、树干的双勾。露锋则使点画的锋芒外露，显得挺秀劲健，画竹叶、柳条便是露锋运笔。逆锋运笔，笔管向前右倾倒，行笔时锋尖逆势推进，使笔锋散开，笔触中产生飞白，这种点、线具有苍劲生辣的笔趣，树干、山水的勾勒、皴擦都可运用。顺锋运笔与逆锋相反，采用拖笔运行，故画出的线条轻快流畅，灵秀活泼，勾云、画水常用此法。中国画运笔方法十分讲究，从古至今，积累了丰富的经验，如黄宾虹先生提出的"五笔"之说，"五笔"即"平、圆、留、重、变"。所谓"平"，是指运笔时用力平均，起

讫分明，笔笔送到，既不柔弱，也不挑剔轻浮，要"如锥画沙"。所谓"圆"，是指行笔转折处要圆而有力，不妄生圭角，要"如折钗股"。所谓"留"，是指运笔要含蓄，要有回顾，不疾不徐，不浮不滑，不放诞狂野，要"如屋漏痕"。所谓"重"，即沉着而有重量，要如"高山坠石"，不能像"风吹落叶"，即古人说的"笔力能扛鼎"的意思。所谓"变"，是指用笔有变化，或用中锋或用侧锋，要根据表现对象的不同而变化。笔线的形式概括起来无非画线时求得粗、细、曲、直、刚、柔、轻、重的变化和对比，使之为所描绘的对象"传神写照"。山水画的线条提倡枯而能润，刚柔相济，有质有韵。枯而能润，上乘用笔应有"干裂秋风，润含春雨"之妙。"太湿则无笔，太枯则无墨"，所以，必须学会运用枯、润这一对矛盾，使一对矛盾统一起来。李可染先生曾说："笔内含水不要太多，这样运笔则苍；行笔涩重有力，就能把水分挤出来，这样运笔则润。"刚柔相济是指笔线形式要达到既不柔弱又不刚直的完美境界。刚和柔，也是用笔上的一对矛盾。

皴法：皴法是中国画的一种技法，多用于山水画中，用以表现出石和树皮的纹理。皴法的种类都是以各自的形状而命名的。早期山水画的主要表现手法为以线条勾勒轮廓，之后敷色。随着绘画的发展，为表现山水画中山石树木的脉络、纹路、质地、阴阳、凹凸、向背等逐渐形成了皴擦的笔法，形成中国画独特的专用名词"皴法"。山石的皴法主要有披麻皴、雨点皴、卷云皴、解索皴、牛毛皴、荷叶皴、折带皴、括铁皴、大小劈皴等，表现树身表皮的，则有鳞皴、绳皴、横皴等，都是以其各自的形状而命名的。这些皴法乃是古代画家在艺术实践中，根据各种山石的不同质地结构和树木表皮状态，加以概括而创造出来的表现形式。随着中国画的不断革新演进，此类表现技法还会继续发展。

白描：白描是中国工笔画中的技法名。源于古代的"白画"。是用墨线勾描物象，不着颜色的画法。也有略施淡墨渲染。多用于人物和花卉画。以线造型是工笔画的特色，不管是人物画还是花鸟画，都少不了以线勾勒物象。古代画家把各种线描形式概括成十八种技法，称"十八描"，作为基本程式用于传授线描技法。具体有以下几种。

① 高古游丝描，最古老的工笔线描之一，东晋画家顾恺之常用此法。以平稳移动为主，粗细如一，如"春蚕吐丝"，连绵蜿曲，不用折线，也没有粗细的突变，含蓄、飘忽，使人在舒缓平静的联想中感到虽静犹动。因其为极细的尖笔线条，故用尖笔时要圆匀、细致，在运笔时利用笔尖，用力均匀，达到线条较细但又不失劲力的效果。其行笔细劲的特点，一般适宜表现飞舞的衣纹。

② 琴弦描略比高古游丝描粗，多为直线，有写意味道，线用颤笔中锋，线中有停顿的变化，大多为直线的感觉。运笔时强调气要足，全神贯注，笔笔到位。

③ 铁线描相比琴弦描又粗些，但用笔方硬，是最常见的描法之一。转折处方硬有力，直线硬折，似铁丝弄弯的形态，用笔中锋，顿笔也是圆头。它体现了书法用笔中的遒

劲骨力。这种描法是古代画家表现硬质衣料的重要技法。

④ 混描基本上是一种写意画法，关键是浓淡线条的结合，处理要巧妙、得当。以淡墨皴衣纹加以浓墨混成之，故名。描绘对象的衣服时，往往先用淡墨劲笔勾画出衣服的纹路轮廓，再用较深的墨色结合线面来破染，形成墨色层次的变化。

⑤ 曹衣描相传是西域的画家曹仲达受到当时传入的印度美术风格的影响而创造出的。勾线稠密重叠，衣服紧窄，故后人称其为"曹衣出水"。一般都用直线来表现，且衣贴形体，似出水之态。用笔细而下垂，呈圆弧状，讲求线之间的疏密排列变化。注意画的衣服紧贴在人物的身体上，把丝绸、布匹轻软的质感表现得淋漓尽致，使人物的肢体动态透过衣服的遮掩，依然能够让人感觉得到。

⑥ 钉头鼠尾描落笔处如铁钉之头，线条呈钉头状，行笔收笔，一气拖长，如鼠之尾，所谓头秃尾尖，头重尾轻，故得钉头鼠尾描名。

⑦ 橛头钉描是一种写意笔法，线条特点是坚强、挺拔，但忌绘成粗糙感。其运笔刚劲有致，质朴简率，秃苍老硬，强调骨力的表现，犹如钉在地上的细木桩，和钉头鼠尾描有相近之处而显短粗。

⑧ 蚂蟥描因南宋画家马和之常用此法，故名。又称兰叶描。伸屈自如，柔而不弱，气神通畅，切忌臃肿、断续。吴道子也用此法，其行笔磊落，圆润转折，凹凸起伏，轻重顿挫之间，呈现出粗细、刚柔、长短、虚实的特点，具有立体感。

⑨ 柳叶描用笔两头细，中间行笔粗。这种描法所画线条状如柳叶，而略短于兰叶描，轻盈灵动，婀娜多姿。

⑩ 橄榄描用笔起讫极轻，头尾尖细，中间沉着粗重，所画衣纹如橄榄果实。行笔稍细，但粗细变化亦大。描正稿时，先画头、手、上身。用线要一丝不苟，细致入微。接着画衣服，线条要大胆直入，夸张自然。最后用小笔画出蒲团。

⑪ 枣核描用尖的大笔绘就，虽与橄榄描相似，但线条节奏较之更柔和，故线条更显自由。枣核描运用大笔挥洒，中间转折顿挫圆浑，呈枣核状。由于线的转折剧烈，中段自然鼓起，再加上线条短促，刚劲有力和画面丰富的配件、纹饰，象征了皇帝的权力和奢华。

⑫ 折芦描用笔由圆转方，方中含圆，尖笔细长，如写隶书之法。画折芦描时行笔速度不宜过快，过快易流于粗率；也不宜过慢，过慢则易笔势涩滞。在勾描的同时辅以淡墨进行渲染，一方面，有利于增强衣纹的立体感；另一方面，也可以缓解由于用笔剧烈转折而带来的紧张生硬之感。

⑬ 竹叶描顾名思义，其线描状如竹叶。一般用中锋来勾勒表现，压力用于线中，且柔而不弱。在人物衣纹的描法上，竹叶、柳叶、芦叶这三种叶子从外形上看都很相似，只

有依靠描绘时手腕下笔的轻重、刚柔与长短等变化才能加以区分。

⑭ 战笔水纹描似水纹流畅之感，线条特点是节奏感强，留而不滑。

⑮ 减笔描虽线条概括、简练，但笔简意远，非常耐看。创作时要切记抓住形体，以最简略之笔写之。元代马远、梁楷常用此法。注意线条的起落笔及抑、扬、顿、挫都要清晰可辨，且墨线长而富有变化。在复描正稿时，运笔要干净利索，一气呵成。

⑯ 枯柴描与减笔描在用笔上并无多大区别，只是前者渴笔较多，后者干湿并用，刚中有柔，整而不乱。作画时须做到胸有成竹，一气呵成。在人物题材选择上应以刚猛、豪爽性格的为主要表现对象。

⑰ 蚯蚓描要求把篆书笔法融于画法之中，以篆书般圆匀遒劲的笔法、外柔内刚的线条来表现人物的衣纹。

⑱ 行云流水描其状如云舒卷，白似水，转折不滞。因线条较长，连绵不断，故用笔要长而连贯，避免产生断笔、滞笔。注意线条的特征圆滑流畅，勾描正稿前先将线条练熟，才能做到得心应手，游刃有余。

上述各种描法，可大致分三类：较粗的线条叫琴弦，较细的线条叫铁线，极细的线条叫游丝。而不论采用哪种线描，都需突出"写"字，使每一条线具有书法气韵。

没骨：没骨也是中国画技法名。不用墨线勾勒，直接以彩色绘画物象。五代后蜀黄筌画花勾勒较细，着色后几乎不见笔迹，因而有"没骨花枝"之称。北宋徐崇嗣效学黄筌，所作花卉只用彩色画成，名"没骨图"；后人称这种画法为"没骨法"。另有用青、绿、朱赭等色，染出丘壑树石的山水画，称"没骨山水"，也叫"没骨图"，相传为南朝梁张僧繇所创，唐杨升擅此画法。

2.3.1.2 油画的材料与技法

（1）材料

油画材料较多，常见的有颜料、松节油、画笔、画刀、画布、上光油、外框等，油画作画方法多样，其工具也有异同，几百年来油画艺术的历史演变使绘画工具不断改进。画箱是来装颜料、画笔、调色板以及调和剂等绘画材料的工具箱，常用来室内绘画和室外写生。画架多用来固定画作，根据创作者的需要，室内的画架可以让画作上下移动，折叠的画架多用于野外写生。画笔有许多笔形和型号，分为动物毛和人造毛两种，动物毛制成的油画笔使用范围广。油画中常用的笔有平头笔、圆头笔和扇形笔三种，不同的笔头形状适用于不同的物体塑造。油画笔应该在使用过后及时清洗，否则笔刷会变干。刮刀多用于调色、作画、清理画板等。调色板分为长方形和椭圆形两种，多用于油画颜料的调色。油壶用来装调和剂，油壶底部装有弹簧片，可以夹在调色板上。

（2）基本技法

油画的艺术语言包括色彩、明暗、线条、肌理、笔触、质感、光感、空间、构图等多项造型因素。油画材料的性能为艺术家提供了可以不断修改画面的可能，也为以上这些艺术语言的表现提供了充分的条件。油画的制作过程就是艺术家自觉且熟练地驾驭油画材料，选择并运用可以表达艺术思想、形成艺术形象的技法的创造过程，将各项造型因素综合地或侧重单项地体现出来。

油画基本的技法有三种：一是北欧尼德兰画派，以扬·凡·爱克为代表的透明薄涂画法；二是南欧意大利画派，以提香·韦切利奥为代表的不透明厚涂画法；三是以佛兰德斯画家鲁本斯为代表的融合南北技法暗部透明薄涂、亮部不透明厚涂的折中画法。17世纪以后的画家，虽具有各自的风格和独特技法，但都没有脱离这三种基本的传统油画技法。

油画用笔技巧一：挫，挫是用油画笔的根部落笔着色的方法，按下笔后稍作挫动然后提起，如书法的逆锋行笔，苍劲结实。笔尖与笔根蘸取颜色的差异、按笔的轻重方向不同能产生多种变化和趣味。油画用笔技巧二：拍，用宽的油画笔或扇形笔蘸色后在画面上轻轻拍打的技法称为拍。拍能产生一定的起伏肌理，既不十分明显，又不过于简单，也可处理原先太强的笔触或色彩，使其减弱。油画用笔技巧三：揉，揉是指把画面上两种或几种不同的颜色用笔直接相互揉合的方法，颜色揉合后产生自然的混合变化，获得微妙而鲜明的色彩及明暗对比，并可起到过渡衔接的作用。油画用笔技巧四：线，线是指用笔勾画的线条，油画勾线一般用软毫的尖头线，但在不同的风格中，圆头、校形和旧的扁笔也可勾画出类似书强中锋般的浑厚线条。东西方绘画开始时都是用线造型的，最早的油画中通常都以精确严谨的线条轮廓起稿，坦培拉技法中的排线法是形成明暗的主要手段。西方油画到后来才演变为以明暗和体首为主，但尽管如此，油画中线的因素也从未消失过。纤细、豪放、工整或随意不拘以及反复交错叠压的各种线条运用，使油画语言更为丰富，不同形体边线的处理更是十分重要。东方绘画的用线也影响了很多西方现代大师的风格，如马蒂斯、梵高、毕加索、米罗和克利等都是用线的高手。油画用笔技巧五：扫，扫常用来衔接两个邻接的色块，使之不太生硬，趁颜色未干时以干净的扇形笔轻轻扫掠就可达到此目的。也可在底层色上用笔将另一种颜色扫上去以产生上下交错、松动而不腻的色彩效果。油画用笔技巧六：跺，指用硬的猪鬃画笔蘸色后以笔的头部垂直地将颜料跺在画面上。跺的方法不是很常用，通常只在局部需要特殊肌理的时候才应用。油画用笔技巧七：刮，刮是油画刀的基本用途，刮的方法一般是用刀刮去画面上画得不理想的部分，也可用刀刮去不必要的细节或减弱过于强的关系，让显得紧张的画面关系松弛下来。颜色干后也可用画刀或剃须刀把高低不平处刮得平整一些。还可在未干的颜色层上用刀刮，使之露出底色，从而显现各种肌理。

2.3.2 当代技法

从美术史上看，绘画的发展离不开材料的革新。不管是原始时期的通过画图记事，还是魏晋时期宫庙殿宇的壁画，甚至是元明时期所时兴的文人画，在每一次绘画的发展和变化中，材料的变化和使用都有着举足轻重的作用。现有的材料与技法已经不能满足当下绘画艺术的发展需要，因此我们要不断发掘，不断创新，不断完善绘画的材料技法系统。

中国画到了当代有了很多新的发展，出现了一大批优秀的艺术家，如工笔画方向出现的"新工笔"，新工笔画的发展主要分为两个阶段：第一个阶段是一种新感觉的工笔画，在初期以南京地区最为活跃，多冠名"新锐工笔"的概念，强调在工笔画中出现的一些新锐面貌；第二个阶段是自2006年提出的概念，2007年开始的一系列展览，这些展览一起构成了完整的线索。"新工笔"是当代中国画的新现象，其特点主要有两点。第一，它倾向于工笔的表现手法，"新"中包含着变化，虽由传统演绎而来，但都是地道的新绘画；第二，它是当代工笔绘画的代名词，传统的技法加上当代的观念，与传统的工笔画拉开了距离。

当代工笔是结合社会的发展不断演进的，受西方造型艺术影响较大，除了在造型方面有所不同之外，与传统最根本的区别在于"观念先行"，因为老一辈的工笔画基本上是在自然主义的状态下创作，这里讲的自然主义无非就是一朵花或一只鸟雀，画家想表现的其实就是这株花卉或者这只鸟雀本身的美感、生命力，显然新工笔画家从观念的意义上讲是反自然主义的。一方面从技术角度上讲，新工笔在构图方式、色彩观等方面拓宽了原先工笔画的一些技法，尤其是色彩观上面突破了原有的禁忌和界限，例如桃红、粉蓝色是中国工笔画中忌讳的色彩，在古画里没有大面积被使用过，但现在为了更应景、更贴近一种现代心理的预期，所以就可以毫无禁忌地使用它。另一方面的"新"在于技法的拓展。新工笔的可贵之处就在于它以观念的诉说为主要宗旨，将其作为一个突破的前提下，并没有损失原来传统工笔绘画的质感，绘画的难度并没有降低，只是在原有基础上附加了更多的观念而已，它的这种观念的诉说并没有以损失原来画面基本质感为代价，同时画面美感的成分或者画面技法的成分又可以作为审美而独立存在。

科学技术的飞速发展和多媒体技术的应用，为油画的表现提供了一个广阔的新空间，为艺术的观念化表达提供了更多的可能性。在当下的影像时代，一大批青年艺术家把他们对现实的评判和反思，运用新的表达手段表现出来。有的把各种连贯性图片直接在画面上重组；有的追求戏剧性效果，将青春时代肉体和心灵遭受的伤害用朦胧的方式表达。从这些新的绘画实践中我们可以看出：中国当代油画家对于新图像、新方式及新技巧的综合运用，是为了强调对于绘画作品中手绘的不可复制性和图像的再生性之间关系的反思。绘画手段不再像以前那般纯粹单一，绘画本身变成了观念艺术的图式。

当代艺术更多还是在尝试与探索，在综合材料中不断寻求突破，有些甚至与艺术无关的日常生活用品也被用来作画或出现在作品里。如没骨画中为增添肌理效果可能会在画面中加入盐粒，有些水粉画会加入石英砂，油画中可能会用到卫生纸、海绵、喷壶等来制造出不一样的画面效果。总之，这些探索丰富了艺术的表现形式，也为作画过程带来了很多乐趣。

2.4 "采风"意识的培养

艺术源于生活，故艺术采风对艺术工作者意义重大，学生能从采风活动中汲取到课堂学习中所没有的营养，它对优秀艺术人才的培养必不可少。艺术来源于丰富多彩的生活，而又高于生活。从古至今，但凡艺术家所创作出的伟大作品无一不是在对生活的深切感悟后的写照，从法国画家米勒的《拾穗者》到伊里亚·叶菲莫维奇·列宾的世界名作《伏尔加河上的纤夫》，我们都能感受到画家对生活的深切感悟。因此，要想提高自己的思维能力、综合能力以及艺术创作能力，仅靠课堂上所学的专业技能是远远不够的，我们更需要多外出，到现实生活、大自然中去体会和感受，去寻找创作灵感。艺术采风是美术学习中的一门必修课程，兼顾着体验生活、写生和社会实践等多重任务和意义。所以，美术创作过程是一个复杂的过程，通常分为生活积累、创作构思、艺术表达三个阶段。在这三个阶段中，生活积累阶段的艺术采风，作为美术创作中的一个重要实践活动，是我们必须重视的。

读万卷书，不如行万里路，我们可以从采风活动中不断积累创作素材。从江南楼亭小阁的"千里莺啼绿映红，水村山郭酒旗风"到塞外荒原的"野云万里无城郭，雨雪纷纷连大漠"再到"北国风光，千里冰封，万里雪飘"。这些自然人文景观中所蕴含的素材是美术创作取之不尽用之不竭的。生活中的很多细节也很值得我们观察和领悟：小鸡啄米、肥猫懒睡、野鸭戏水、土狗抢食，都无一不是创作的绝佳素材。正是从生活中汲取了丰富的素材，徐悲鸿笔下的马才千姿百态、形象生动；齐白石才得以凭自己深厚的画功把虾表现得情趣盎然、栩栩如生。因此，到生活当中去"采风"，多寻觅收集各种素材，我们才能在此过程中获得启发，从而提高艺术创作水平。

我国历史源远流长，传统文化博大精深，在5000多年的华夏历史长河中，我国的传统民俗文化也得到了长久持续的发展，在多民族的发展中，由于地理位置、科学技术等的差异，各民族逐渐形成了本民族各具特色的民俗文化。虽然这些民俗文化和学院里主流的艺

术文化有所区别，但这些原生态的艺术形式却非常值得借鉴与学习。比如被称为立体主义代表画家的毕加索，是最善于去发现传统民俗文化的画家。毕加索在创作时往往把客观物体和具体形态，通过自身的理解与体验，并结合东西方艺术形式表现出来。其代表作有《格尔尼卡》，格尔尼卡创作灵感来源于西班牙北部的一个小镇，在1937年，格尔尼卡被德国军队轰炸，当时的战火猛烈，风光优美的小镇瞬间被夷为平地，使无数平民丧生。这件事不仅轰动了全世界，也深深地震撼了毕加索，之后他怀着义愤的情绪，挥笔创作了《格尔尼卡》。在《格尔尼卡》这幅作品中，轰炸机猛烈轰炸的场面画家并没有从画面中表现出来，也没有正面描绘敌军狰狞的表情，而是用七组符号的形象呈现在画面上，用一种象征的手法有力地揭露了侵略战争的暴力行为，使观众的视觉和心灵深深地被触动着。因此，这幅作品已经成为警示战争给人类带来灾难的文化符号之一，也成为美术界最重要的作品之一。在毕加索的世界里，悲壮错乱的世界如果只用正常的叙述方式去表达是震撼不到内心深处的，所以他以独特的绘画方式、荒诞的手法才能更有力地诠释现实的生活。毕加索不仅是一位在绘画上勇于创新的精神叛逆者，更是一位能不断突破传统的艺术家。所以，艺术不应该抛弃民族文化，一味追求潮流，而应集合各家之所长，以民俗与现代艺术相结合，才能创作出不凡的艺术作品。因此具有对民俗文化的认识和感悟是很必要的。

通过开展"采风"活动，我们可以走进那些民俗文化保存较好的少数民族地区，去融入他们的生活，感受不同民族的文化，然后结合传统民俗和主流的艺术形式，并从中汲取丰富的创作素材，以此来培养自身对我国传统民俗文化的认识和感悟，提高艺术创作能力。要丰富艺术采风生活的内容，应选择多地点采风，而且选择的每一个地点都应有自身的特色。出去采风就要做到胸有成竹、有条不紊。每到一个采风点，我们首先应熟悉当地的自然环境，参观名胜古迹、民俗风貌、名山大川等，深入地了解采风点的文化渊源、风貌特点、民居特色和人物特点，还要留意写生地点、取景角度和应收集的素材内容。这些题材的表现，无论用速写、水彩、水粉、水墨、摄影、摄像，还是艺术随笔，都是非常好的手段。艺术采风结束后，还要以采集的各地风土民情为素材精心设计参展作品，其中包括艺术创作、绘画作品、摄影作品、手工艺品以及幻灯作品和影视动画作品等多种作品形式。如国画人物专业，学生能够充分利用专业采风中所收集的素材，经过加工、提炼进行以丰收为主题的人物画创作。他们的作品中除了可以捕捉到新农村的气息，还能很好地将传统元素融入现代水墨人物创作当中，使作品传递出地域文化底蕴和深藏其中的民族精神。通过展出，学生能学会感受、思考、积累、学习，也能将从传统文化、地域文化以及山水之间获取的创作灵感，变为自己所用的素材，从而使创作构思更加丰富，创作方法更加多样化，是艺术采风让学生体会到社会文化资源的丰富多彩，而这些资源很可能将成为他们艺术创作的灵感源泉。

艺术采风的基本内容

3

艺术采风是美术学习中的一门必修课程，兼顾着体验生活、写生和社会实践等多重任务和意义。艺术家要创作出贴近生活的艺术作品，就必须身临其境地亲身体验和独立思考，结合自身的审美倾向，挖掘出对美术创作实践有益的素材，来塑造典型的艺术形象。美术创作以社会生活为源泉，但并不是简单地复制生活现象，实质上是一种特殊的审美创造。所以，美术创作过程是一个复杂的过程，通常分为生活积累、创作构思、艺术表达三个阶段。在这三个阶段中，生活积累阶段的艺术采风，作为美术创作中的一个重要实践活动，是我们必须要重视的。

▶ 电子课件 ◀

3.1 文化考察

3.1.1 采风对象的人文重要性

中国关于"采风"的观念由来已久，可以追溯到三千多年前的周代。据记载，那时的帝王为了体察和了解民风、民情，专门设置了一个机构，将下属各个诸侯国的民歌、民谣搜集上来，以供统治者了解民众的所思所想，看是否有对统治不满、需要改进的地方。《诗经》中《国风》的绝大部分和《小雅》的小部分，就是周初到春秋中期的民歌，它们都是从民间搜集来的。

之所以现在人们在文学、艺术等领域的创作过程中，把到各地广泛采集一切民间和风俗的内容称为"采风"，是因为"采"是主要的创作前提，只有深入民间和社会，才能"采"到具有现实意义的"风"，若没有丰富多彩的"内容"，也就谈不上创作了。

（1）凝练生活的民间文化

俄国文艺理论家尼古拉·加夫里诺维奇·车尔尼雪夫斯基曾说过"艺术来源于生活"。而我们每个人、每个群体都在生活中进行着各样艺术创作。如民间舞作为一种文化表达方式，是劳动人民在生活经历中创造出来的，历代传承。不同民族、不同国家、不同地区的民间艺术，受生存环境、生活方式、风俗习惯、传统文化、宗教信仰等各种因素的影响，在表现形式和表现风格上有显著的差异。在一些地区，民俗艺术已完全成为风土人情的象征和缩影，已能代表这个地区的习俗特色和历史文化。

我国民族艺术和本土文化不仅丰富而且根基厚重，影响深远，作为艺术创作元素可以说"取之不尽，用之不竭"。各民族都有自己悠久的民族文化与民俗艺术，这些优秀的文化元素和风俗习惯不断传承和延续，形成了它们独有的民族特点。一些具有地域性的传统文化符号，它们的独特印迹已被烙在了当代文明之上。的确，民间艺术作为民间艺人或老百姓在日常生活或劳动的过程中所创造的文化形式，有别于学院里正统的艺术形态，它通常以实用为前提，或用于记事，或用于丰富民间民俗生活，甚至用于巫术或图腾崇拜，这些原生态艺术元素非常值得学习和借鉴。

艺术采风是美术创作中的一个重要环节，是作者为收集美术创作素材而进行的活动，一直被艺术家视为艺术创作的源泉。在艺术采风中，学习者只有树立正确的创作观念，深入实地去考察，深入生活，体验生活，了解本土的文化和历史，挖掘蕴藏在生活中的美，切实把对生活的真情实感融入作品当中，才能提升作品中所表达的精神内涵。在采借民俗

民生素材资源的同时，还要寻觅属于自己风格化和个性化的艺术表现形式，来反映地方的风土人情，展示博大精深的地域文化，体现当今百姓的良好精神风貌，才能创作出带有民族地域特色的艺术作品。

（2）身体力行的自我感知

所谓"采风"，其本义是收集民间各种文学材料。在我国古代，采风主要是指采集民间的各类歌词及曲调，然后进行编纂和排版。在现代生活中，艺术创作者"采风"的意思也类似，我国历史源远流长，文化博大精深，民族艺术和本土文化不仅丰富且根基厚实，作为艺术创作元素可以说取之不尽，用之不竭。一些少数民族悠久的民族文化与民俗艺术不断传承和延续，形成了具有地域性的传统文化符号，它们独特的印迹已被烙在了当代文明之上。的确，民间艺术有别于学院正统的艺术形态，通常以实用为前提，用于记事或丰富民间民俗生活，甚至巫术或图腾崇拜。

古人云："读万卷书，不如行万里路"。随着数字化时代的到来，很多艺术从业者过多地依赖网络、影视、照片来寻找创作灵感，但是，任何条件、技术都代替不了人的亲身体验和感受，就如摄影永远代替不了绘画一样。阅读书本上的文字和图片是无法与身临其境的感受相媲美的。创作者只有亲身实践，以感受为主，才能获取艺术创作灵感，以参与观察、非结构反弹和模仿复制为主的方式收集民俗特色、文化背景等相关资料，并通过分析这些资料来理解和解释文化现象。采风既是采集自然素材、了解特定区域人民的民族历史方式，同时也是一种艺术理论建构的方式。

3.1.2 案例一：浙江松阳

浙江松阳（如图3-1）始建于东汉建安四年（199年），是浙江省丽水市下辖建置最早的县份，已经有1800多年的建县历史。自然生态环境得天独厚，既有良田千顷的田园风光，又有多元的文化沉淀。地方民俗风情浓郁，耕读文化、商贾文化、客家文化等传统民俗保留较好，古树、古桥、古道、古塔、古庙、古祠堂是其文化符号，虽历经沧桑，却依旧焕发着耀眼的光芒，堪称当今中国最完整的古典村落县域的样板。

松阳位于浙江省西南部，全境以中、低山丘陵地带为主，植被茂密，有"中国天然氧吧"的

图3-1　浙江松阳

美誉，山、水、田的占比总体概括来说是"八山一水一分田"。古村落坐落于崇山峻岭之间，保留着较为完整的耕读文化，阡陌交通，鸡犬相闻，古朴传统，美景如画，是隐藏在江浙的世外桃源，有着一种直抵心灵的美，中国国家地理把松阳誉为"最后的江南秘境"。

图3-2 浙江松阳古村落

在略显浮躁和喧嚣的今天，人们渴望宁静致远的精神境界，越来越愿意寄情于山水，以求得一份心灵的安宁与超脱。当这些传统村落离现代文明越来越远、正在不断消失，在经商氛围浓厚的浙江，有松阳这样一处江南秘境能够独善其身，没有被过度开发，保留着让人流连忘返的文化之根，成为相忘于红尘的一片净土，是难得的。

松阳之所以被称为最后的江南秘境，最大的特征就是有很多古村落（如图3-2）。

（1）松阳古村落

松阳古村落隐藏在青山碧水之间，有各种阶梯式、平谷式、傍水式以及客家传统村落，完整地保存着"山水—田园—村落"的格局，这些隐藏的古村落，毫无商业痕迹，充满了山野情趣，是当今人们向往的世外桃源。

○ 明清古街

松阳老街又叫松阳老城风情小镇，位于老城区西屏街道，是松阳文明的发祥地，伴随了松阳1800多年的风雨历程。因为大部分民居、店铺保留着明清风格，故又被称为"明清一条街"。古街一直传承着松阳的历史人文底蕴，是品味松阳历史文化的重要街区。

明清古街是松阳历史最悠长、文化沉淀最为深厚的街区。自唐朝开始，这条街就是松阳的商业贸易中心，民国时期更是达到鼎盛，号称"五里长街"，今天的老街仍然商肆林立。明清时期的建筑格局至今保存完好，这些临街的百年老房仍然开着铁匠铺、金银铺、炭烛铺、锡箔铺、修篾店等传统店铺，而且生意兴隆，历史风貌依旧，被誉为"活着的清明上河图"。

○ 延庆寺塔

延庆寺塔（如图3-3）始建于北宋年间，是江南诸塔中保存最完整的北宋原物。塔高38.32米，塔身为楼阁式砖木结构，塔身微斜，但屹立千年，至今没有发现后人修缮的痕迹，被誉为"东方比萨斜塔"，是全国重点文物保护单位。

○ 黄家大院

木雕艺术殿堂——黄家大院，分别建于清同治、光绪、民国时期，是当地的望族、松阳首富黄中和祖孙三代历时60余年建造的大型宅院，位于松阳县城2千米外的乌井村，进了村子就能看到高低错落的马头墙翘首耸立，气宇轩昂。

黄氏家族是松阳的名门望族，于同治年间修建了"梅兰轩"和"竹菊轩"两座楼房，又于光绪年间建了"武扶技楼"，并在民国时期兴建了一幢规模豪华的"百寿厅"。风火山墙、马头墙、砖雕、木雕、四合院、大天井、砖木结构、屋面双坡，建筑构思精巧，自成特色。

这些遗留的建筑均以雕刻见长（如图3-4），木雕工艺精湛，雕刻文化内涵丰富，且保存现状基本完整。植物雕刻得细致精美，动物雕刻得惟妙惟肖，这是江南古典建筑的精华，是一个堪称一绝的木雕艺术殿堂。

图3-3　延庆寺塔

○ 陈家铺村

陈家铺村（如图3-5）始建于元朝末期，梯田遍布，山路蜿蜒，山石垒叠成巷，站在山上俯瞰，几十幢由青砖、泥土构成的房子分布在峭壁之上，在村里可以吃到有机蔬菜，体验到传统民宿的味道，感受到浓浓的乡愁。其浓郁的文化氛围，也得到了先锋书局的青睐，先锋书店现已正式落成。

图3-4 黄家大院雕刻

图3-5 陈家铺村

○ 界首村

登高俯瞰界首村，全村宛若停泊在松阴溪边的一只船，村中保存着一条完整的古驿道，以驿道为主线，两边坐落着众多明清古建筑群，马头墙高低错落，古街、门宅上至今保留着精美的砖雕题刻，显露着古老文化的气息。

○ 象溪一村

象溪一村，距县城20千米，村庄依山傍水，美丽的松阴溪呈"S"形从村中穿过，分割成"太极两仪"，历史文化底蕴深厚，素有"秀才村""耕读村"等美誉，村中至今还保留着太守第、宗祠、文昌阁、社公殿等古建筑，村头的元坛庙，又称虎庙，曾是朱熹的讲学之地。

○ 杨家堂

杨家堂（如图3-6），位于松阳县三都乡，建于清朝初年，因为地势不平，人们便顺着山势建起了"阶梯式"民居，民居都是由黄色的泥墙和青色的瓦片构成，在阳光的照耀下散发着金色的光芒。因其层次分明、错落有致，有江南"金色布达拉宫"之称，村子对面的山上设有观景台，可以一览村子的全貌。

○ 石仓古民居群

福建客家人后代集聚地——石仓古民居群（如图3-7），位于松阳县大东坝镇石仓，始建于明末清初，有清式民居、古店铺、祠堂、庙宇等建筑三十余座。松阳县下宅街分布着几十座清代古建筑，最壮观的地方排列着18栋古建筑，都是以"某某堂"来命名的，如余庆堂、福善堂、善继堂、怀德堂等，这里就是石仓古民居群。

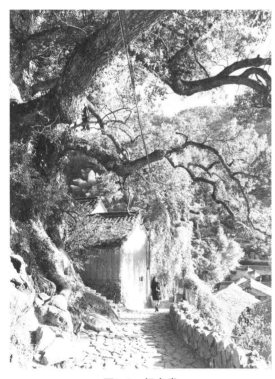

图3-6　杨家堂

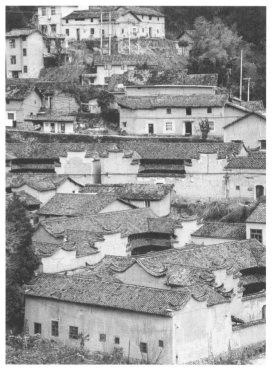

图3-7　石仓古民居群

（2）松阳的生态环境

松阳生态环境优美，森林覆盖率超80%，民风淳朴，自古有"桃花源"的美誉，隐居在此的宋代状元沈晦曾赞松阳"惟此桃花源，四塞无他虞"。

○ 箬寮

箬寮景区最吸引人的地方是原始森林，是华东地区的一座天然植物博物馆，所以又名

为"浙南箬寮原始林景区"。千峰竞秀，万山叠翠，岩石怪异耸立，山峦挺拔峻险，潭水粼粼，溪流潺潺，群花争奇斗艳，古树高入云天。更难得的是，不仅能满足森林探幽、回归自然的心理，还能看到很多从来没有见过的不知名的植物。

○ **松阳卯山森林公园**

道教圣山——松阳卯山森林公园，位于松阳县古市镇，相传为唐代道教宗师叶法善得道之处，也是江南叶姓发祥地之一。

○ **大木山骑行茶园**

松阳茶香四海，饮誉全国，是一个名茶之乡。早在三国时期就盛产茶叶，唐代已成贡品，如今的松阳已成为全国十大特色产茶县之一和中国绿茶集散地。

大木山骑行茶园，位于松阳县新兴镇横溪村，是中国最大的骑行茶园、浙江省优秀骑行旅游基地。8万余亩（1亩≈666.67平方米）茶园，像一望无际的翠绿色地毯，漫山遍野地铺展开来，顺着低山丘陵连绵起伏。一个个波光粼粼的湖塘犹如地毯上的银点，一条条纵横交错的骑行赛道犹如地毯上的彩线，点、线、面相互交叉，构成一个绝妙的茶园运动旅游景区。除了骑行以外，人们还可以体验种茶、采茶、品茶各个环节，是一个集健身、品茶于一体的休闲好地方。

（3）松阳的传统与未来

松阳有着风情浓郁的地方民俗，千百年来的农耕文化遗韵深厚，有着畲族文化、高腔文化、祭祀文化等多种文化传承，至今仍保存有庙会戏、社戏、三十六戏、龙灯、船灯、采茶灯、刺绣、剪纸和舞龙舞狮等手工艺术和民俗活动。近年来，当地围绕古村、老屋等精巧发力，实现古村传统与当代艺术的融合，让乡村在文化传承与发展中重焕生机。

○ **古村拥抱艺术**

松阳县樟溪乡兴村的一片茶树、甘蔗林中间，有一座DnA建筑事务所设计的"红糖工坊"。玻璃幕墙围拢的开阔空间，是集合古法红糖加工、技艺体验、产品展卖、艺术展览等功能的现代建筑，也是村民劳作之余的休憩场所、农闲时老少一堂的传统木偶剧场。竹源乡后畲村有一座"竹林剧场"，松阳高腔传承人吴永明经常在此表演。像编竹筐一样，用天然竹子围合出一个类似穹顶的自然空间，不需要打基础、搭结构。伴随竹子新老更替，"竹林剧场"就是一座会新陈代谢的艺术建筑。

"在松阳，古村传统与当代艺术的融合，旧与新的反差随处可见。"走出农门上大学、离乡20多年的谷增辉带着设计团队回到家乡松阳县四都乡西坑村，租下村民闲置了十几年的老房子，加固房屋结构，保留古朴的外立面，搭配现代生活设施，开了一间乡村艺术民宿。2018年以来，举办了红糖工坊、石门圩廊桥、大木山茶室、木香草堂等呈现中国古村新貌的"乡村变迁：松阳故事"建筑文化展，这些展览先后在德国柏林、意大利威尼

斯、奥地利维也纳展出。

松阳县枫坪乡沿坑岭头村，距离县城有90分钟车程，曾被列为整村搬迁对象。看到留存完整的古村落资源和自然生态，农村工作指导员、油画家李跃亮眼前一亮。他先绘画宣传村里的乡土文化和遗存，联系国内外画家到村里写生创作、举办油画展览，渐成气候后，再说服当地政府调整规划，以"绣花功夫"介入保护。如今，这里成了远近闻名的"画家村"，每年吸引画家、高校艺术生、游客数万人次。目前，松阳各乡村累计签约入驻的有艺术家、工作室、公共美术馆若干，涉及美术、传统手工艺、文学、建筑和文创等类别，形成了叶村斗米岙、竹源后畲、四都陈家铺等艺术集聚片区。

○ **老屋重焕生机**

传统村落里错落分布的老屋，构成松阳独特的乡村历史风貌。然而，随着时间流逝，这些老屋日渐破败，整体状况堪忧。

2016年4月，由中国文物保护基金会发起的"拯救老屋行动"项目在松阳启动。"拯救"的对象是中国传统村落内除全国重点文物保护单位、浙江省级文物保护单位的文物保护单位，以及第三次全国文物普查登录的一般不可移动文物中的私人产权文物建筑。

正厅的青石地面铺得严丝合缝，新修的窗棂与原有的构件浑然一体，翻新了瓦片的屋檐下，雕有精美花纹的撑栱修旧如旧。老屋修复后，一些乡村特有的场景和生活方式也在回归，现在逢年过节，松阳村里充溢着满满的"乡愁味道"。截至2022年，"拯救老屋行动"中，松阳累计有100余个古村、200余幢老屋得到保护和利用。当地300余座宗祠、270栋传统民居、20多座古廊桥等，也在老屋新生的进程中，通过多种方式重焕新颜。

为保证老屋的"原汁原味"，配合"拯救老屋行动"，中国文物保护基金会联合浙江省古建筑设计研究院制定了传统村落文物建筑修缮的技术导则、验收办法等。"拯救老屋行动"期间，松阳当地培育了2000多名传统工匠、30多支队伍，累计参与项目的"松阳工匠"有千余人。

○ **传承传统文化**

距离松阳县大东坝镇石仓古民居不远处，一座石头垒砌成墙的现代建筑——石仓契约博物馆依山坐落，与周边山野自然地融为一体。当地村民说，这座博物馆像全村的会客厅，家里来了客人，都会带到这里转一转，介绍村里的诚信文化。

松阳县望松街道王村王景纪念馆以原址老屋为基础修建。在此之前，当地不少村民认为，把老屋全部推倒、建成新的才好，现在慢慢认识到保留原有风貌、保护文化根脉的重要性。

一口井、一座庙、一棵大树，青瓦、灰窗、黄泥墙的老屋，依山傍水、错落有致，镶嵌在青松与梯田之间，构成了中国传统村落的典型意象。传统村落是积淀数千年农耕文明

的载体，记载着民族特有的乡土风情、人文印记，其中包括有形的民居、古井、宗祠等，也包括无形的耕读传家等精神文化。

历史上的松阳人文鼎盛，历史沉淀丰厚，是处州政治经济文化中心。唐朝的时候，这里就创办了处州最早的县学，光绪年间创办了震东女子两等学堂，先后涌现了"宋代四大女词人"之一的张玉娘、南宋左丞相叶梦得、明《永乐大典》总裁王景等杰出人士。

松阳作为浙江高质量发展建设共同富裕示范区缩小城乡差距领域的首批试点县，正在加快迈向融合、共享与创新的高质量发展之路。文化引领的乡村振兴，吸引本乡本土的年轻人回乡就业，也吸引了外地投资者和游客。中国式现代化是全体人民共同富裕的现代化，是物质文明和精神文明相协调的现代化。"拯救老屋行动"是对老屋的修缮，更是对中国传统村落和优秀乡土文化的保护与传承。

在城市化进程不断加快的今天，这些古老的生活方式和文化习俗仍然顽强地"活"在现实的村落中，或居于高山之巅，或隐于群山之间，或掩映于竹海古树群中，浑然天成，古朴迷人，呈现出恢宏之气势，让如今的我们仍然有机会感受那种逝去的乡愁。松阳，最后的江南秘境，有蓝天白云，青山绿水，有古朴的村落、典雅的风物、淳朴的民风，不管是一间木屋、一条山路、一座寺庙还是一杯茶，都饱含着浓浓的乡愁。

3.1.3 案例二：安徽宏村、西递、屏山

安徽黟县地处黄山西南麓，南靠齐云山，北邻九华山。它是黄山市下辖的一个县，徽州六县之一，县人民政府驻地为碧阳镇，距黄山市区约54千米，黄山区约76千米。黟县因黟山（黄山的古称）而得名，是全国历史最为悠久的文明古县之一，也是"徽商"和"徽文化"的发祥地之一。

黄山山脉西段横亘县境中部，与黟县境内连绵的群山连为一体，虽然在一定程度上阻碍了它和外界的联系，却也因此造就了黟县迷人的生态环境。交通的闭塞，使其自古便少受战争的浩劫，这进一步保护了黟县"世外桃源"的景致。明清时期，徽商兴盛，在这里留下众多古民居、古祠堂、古文化遗迹等，至今保留完整的古民居多达3600幢之多，为皖南之首，享有"明清民居博物馆"之美誉。

黟县的古村落特色鲜明，集中体现了中国传统文化的精髓，其布局之工、结构之巧、营造之精、装饰之美，令人叹为观止，其中又以西递、宏村尤甚。

3.1.3.1 宏村——中国画里的乡村

宏村，古称"弘村"，据《汪氏族谱》记载，当时因"扩而成太乙象，故而美曰弘

村",在清代乾隆年间更名为"宏村",其位于安徽省黄山西南麓,距黟县县城约11千米,始建于南宋绍兴年间(1131—1162年),距今已有近九百年的历史。

(1)历史风貌

宏村整个村落占地约28公顷,其中被界定为古村落范围的面积大约19.11公顷。整个村依山傍水而建,村后以青山为屏障,地势高爽,可挡北面来风,既无山洪暴发冲击之危机,又有仰视山色泉声之乐。

宏村(如图3-8)为汪氏家族聚居之地,当时的汪氏为中原望族,自汉末南迁后,其后裔遍布江南各地,宏村汪九是唐初越国公汪华的后裔。宏村整个村落呈"牛"形结构布局,"山为牛头树为角,桥为四蹄屋为身",又被称为"牛形村"。高昂挺拔的雷岗山即为"牛头";满山的参天古木是"牛角";东西错落有致的民居建筑群是"牛身";由村西北一溪凿圳绕屋过户,将村中天然泉水汇合蓄成一口斗月形的池塘"月沼",形如"牛胃";穿堂绕屋、九曲十弯的水渠是"牛肠";水渠最后注入村南的南湖,称"牛肚";绕村溪河上架起的四座桥梁,作为"牛腿"。

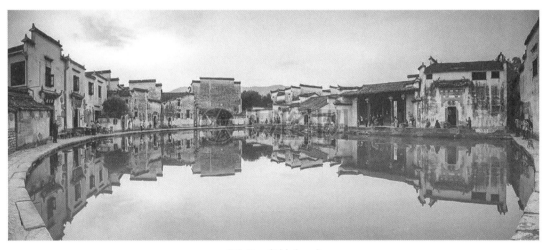

图3-8 宏村(一)

山因水青,水因山活,南宋绍兴年间,古宏村人为防火灌田,独运匠心开仿生学之先河,建造出堪称"中国一绝"的人工水系。人们又在绕村溪河上先后架起了四座桥梁,作为"牛腿",历经数年,一幅牛的图腾跃然而出(如图3-9)。这种别出心裁的科学的村落水系设计,不仅为村民解决了消防用水,而且调节了气温,为居民生产、生活用水提供了方便,创造了一种"浣汲未妨溪路远,家家门巷有清泉"的良好环境,反映了悠久历史所留下的广博深邃的文化底蕴。

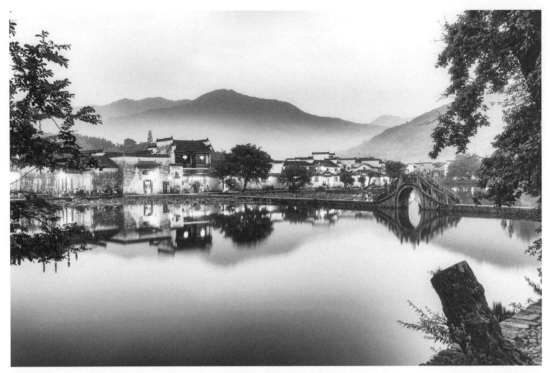

图3-9 宏村（二）

2000年，宏村被联合国教科文组织列入了世界文化遗产名录；2011年，宏村又被国家旅游局正式授予"国家AAAAA级旅游景区"称号，由此可见宏村的独特魅力。湖光山色与层楼叠院和谐共处，自然景观与人文内涵交相辉映，是宏村区别于其他民居建筑布局的特色，成为当今世界历史文化遗产的一大奇迹。

（2）徽文化

○ 艺术

宏村背倚黄山余脉羊栈岭，枕雷岗面南湖，地势较高，因常云蒸霞蔚，宛若仙境。云雾时而如泼墨重彩，时而又若淡抹写意，若隐若现中，像极了一幅美不胜收的水墨画，同时亦让人生发出一种好似在梦中的不真实感，山水明秀，因此享有"中国画里乡村"之美称。

古宏村人规划、建造的牛形村落和人工水系，是当今"建筑史上一大奇观"，湖光山色与层楼叠院和谐共处，自然景观与人文内涵交相辉映，是宏村区别于其他民居建筑的特色。这里既有山林野趣，又有水乡风貌。

清泉从每家每户潺潺流过，宏村的古民居，以正街为中心，层楼叠院，以青石板铺就，蜿蜒曲折。两旁民居大多二进单元，前有庭院，花木繁茂，可谓处处是景，步步入画。放眼望去，静谧的宏村宛若一头卧牛处于山环水绕中，散发着一种优雅脱俗的美。月沼和南湖颇能体现宏村人文景观和艺术价值所在，碧波荡漾的水面映衬着古色古香

的建筑，在青山环抱的绿意中生机勃勃，当人们信步其间，也定会醉心于浓烈的悠然之情。

走进宏村，首先感受到的是古村的水美。自明代开始，汪氏族人筑坝拦河，修渠引水。再顺渠铺路，沿路建屋，宏村的前世因水而兴（如图3-10）。再后来修建月沼，挖筑南湖。碧水绿塘，小桥流水，宏村的今生因水而美。有水润泽的宏村，散发着独有的魅力。小溪流淌，是古村的气息；碧波微澜，是古村的灵性。静谧的水面温润婉约，如画的倒影沉静安然。亦静亦动，一泓碧水，注定是宏村永生的动力。

全村现保存完好的明清古民居有140余幢，古朴典雅，意趣横生。作为世界文化遗产的宏村，也迎来了世界各地的友人，尤其是影视艺术界的朋友。除了《卧虎藏龙》和《苏乞儿》之类的经典古装动作片，这里也拍摄了大量的其他优秀影片和电视剧。一袭烟雨罩江南，两袖清风论古今。

承山之气势，接水之灵气。有山有水，自成风水。风水之道，无非顺应自然，天地人和，山水物顺。人与自然和谐，村与山水统一，宏村当然天遂人意，风光无限。

千年宏村，堪称人与自然和谐共生的典范。画里宏村，人文厚重，景如诗画。

○ **民俗**

宏村赛鸟习俗，最早可以上溯到清朝，是一项传统的春节民俗活动，从1949年以后到现在也已经举办了三十多届，近几年影响越来越大，每年都会吸引不少外地人来参加赛鸟活动。鸟友交流养鸟经验和心得，场面十分热烈。所有参加赛鸟活动的鸟都是雄性画眉，

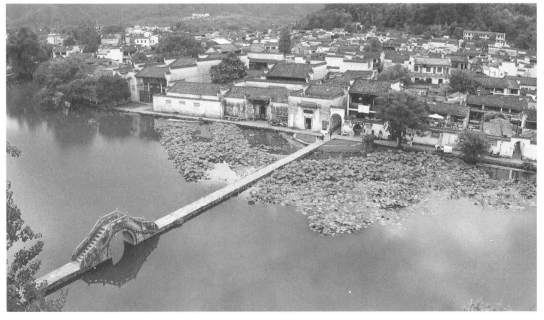

图3-10　宏村（三）

通过抓阄划分比赛场次，参赛的画眉通过比歌声、比气势和比"武"，战胜对手获得名次。

此外，宏村还举办中国（黄山）乡村国际旅游节、国际山地自行车节、中国黟县摄影节等活动。

○ 徽派建筑

宏村历史文化底蕴深厚，是徽文化的一个重要展示窗口。在皖南众多风格独特的徽派民居村落中，宏村是最具代表性的徽派民居村落。背倚秀美青山，清流抱村穿户，数百幢明清时期的民居建筑静静伫立。

宏村的建筑主要是住宅和私家园林，也有书院和祠堂等公共设施，建筑组群比较完整，各类建筑都注重雕饰，木雕、砖雕和石雕等细腻精美，具有极高的艺术价值。村内街巷大都傍水而建，民居也都围绕着月沼布局。住宅多为二进院落，有些人家还将圳水引入宅内，形成水院，开辟了鱼池。现存明清古民居137幢，拥有举世无双的古水系——水圳、月沼、南湖，有被称为民间故宫的"承志堂""培德堂"、徽商故里的"三立堂""乐叙堂"、保存完整的古代书院"南湖书院"等重要文物，比较典型的建筑还有德义堂、松鹤堂、碧园等。

南湖书院（如图3-11）位于南湖的北畔，原是明末兴建的六座私塾，称"倚湖六

图3-11　宏村南湖书院

院"，清嘉庆十九年（1814年）合并重建为"以文家塾"，又名"南湖书院"。重建后的书院由志道堂、文昌阁、启蒙阁、会文阁、望湖楼和祇园等六部分组成，粉墙黛瓦，碧水蓝天，环境十分优雅。

乐叙堂是汪氏的宗祠，位于月沼北畔的正中，是村中现存唯一的明代建筑，木雕雕饰非常精美。承志堂建于清末咸丰五年（1855年），是大盐商汪定贵的住宅。它是村中最大的建筑群，占地约2100平方米，内部有房屋60余间，围绕着九个天井分别布置。正厅和后厅均为三间回廊式建筑，两侧是家塾厅和鱼塘厅，后院是一座花园。全宅有木柱136根，木柱和额枋间均有雕刻，造型富丽，工艺精湛，题材有"渔樵耕读""三国演义戏文""百子闹元宵""郭子仪拜寿""唐肃宗宴客图"等。

高大奇伟的马头墙有骄傲睥睨的表情，也有跌宕飞扬的韵致；灰白的屋壁被时间涂划出斑驳的线条，更有了凝重、沉静的效果；还有宗族祠堂、书院、牌坊和宗谱。走进民居，美轮美奂的砖雕、石雕、木雕装饰入眼皆是，门罩、天井、花园、漏窗、房梁、屏风、家具，都在无声地展示着精心的设计与精美的手艺。

宏村古民居群是徽派建筑的典型代表，现存完好的明清民居布局之工、结构之巧、装饰之美、营造之精为世所罕见。建筑中的"三雕"（木雕、石雕、砖雕）艺术令人叹为观止。

宏村的著名景点还有南湖春晓、书院诵读、月沼风荷、牛肠水圳、双溪映碧、亭前古树、雷岗夕照等。树人堂、桃源居、敬修堂、德义堂、碧园等一大批独具匠心、精雕细作的明清古民居至今保存完好。它们鳞次栉比，在宏村这处世外桃源里静静伫立。

宏村的古村落的徽派建筑风格、空间布局、内部装饰和环境营造都达到了相当高的水准，代表着唐宋以来建筑和人居环境的最高水平，特别是"木雕、石雕、砖雕"三雕装饰艺术特色鲜明，大与小的运用、疏与密的处理、粗与细的对比皆独具匠心，其雕刻手法如同剪纸般流畅且精细，技艺精湛令人叹为观止。

宏村已成为全人类的瑰宝。八九百年前的建村者便有先建水系后依水系而建村的前瞻性，所以使它有了水一样的灵性，这也正是它比其他徽派建筑的村落更具魅力的原因。

3.1.3.2 西递——桃花源里人家

（1）历史风貌

素有"桃花源里人家"之称的西递（如图3-12），是人们心驰神往的旅游胜地。因村中环绕的河水由东向西流，所以西递在古时称为"西川"，又因此处曾设有驿站，用于递送邮件，故改名为西递。

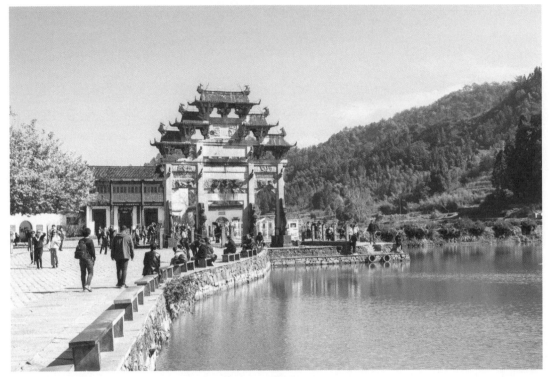

图3-12 西递（一）

西递村是以胡姓为主聚族而居的古村落，在历史上，它的兴衰都和胡家的命运紧密相连。据史料记载，西递始祖为唐昭宗李晔之子，因遭变乱，逃匿民间，改为胡姓，在此繁衍生息，逐渐形成村落。从1465年起，胡家开始经商，并获得成功，继而建房、修祠、铺路、架桥，使这里得以发展，面貌得以改变。到18—19世纪，西递的繁荣达到最高峰。

如今，在经过很多年的社会动荡和风雨侵袭后，这个古老的村庄虽然许多建筑已不复存在，但保留下来的古民居，完美地呈现了明清村落的基本面貌和特征。

西递村（如图3-13）群山环抱，有三条溪流从村北、村东流经全村后在村南汇聚。整个村落仿船的造型而建立，有"借水西行"之意。一条纵向的街道、两条沿溪道路，构成西递的主要骨架，从而形成以东向为主、南北延伸的街巷系统。

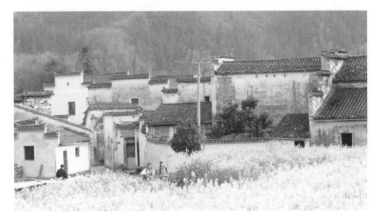

图3-13 西递（二）

村中所有的街巷，都以青石铺成，散发着悠悠的古韵。街巷两旁，古色古香的建筑错落有致，朴素淡雅。村内现存许多明清古民居、祠堂，包括凌云阁、刺史牌楼、西园、东园、桃李园、瑞玉庭等，都堪称徽派古民居建筑艺术之典范。

西递村中的各家各户，其宅院都颇为雅致。大门以青石做框，上部镶嵌门罩，雕刻的内容均选用花鸟虫鱼或历史场景等题材。而房间的梁、枋、斗横、隔窗等雕刻，异常精美，令人忍不住多看几眼。这一处处无与伦比的木雕、石雕、砖雕，以及绚丽的彩绘、壁画，都体现出中国古代艺术的精深与博大。

2000年，西递村被联合国教科文组织列入世界文化遗产名录，2011年，它被正式授予"国家AAAAA级旅游景区"称号。

(2) 西递建筑特色

西递牌楼（如图3-14）建于明万历六年（1578年），距今已有400多年的历史。牌坊高12.3米，宽9.95米，系三间四柱五楼单体仿木石雕牌坊，通体采用当地的"黟县青"大理石雕筑而成，整个牌坊上下用典型的具有徽派特色的浮雕、透雕、圆雕等工艺装饰出各种图案，而每一处图案都蕴含极深刻的寓意。胡文光牌坊造型庄重、典雅，石刻技艺出众，堪称明代徽派石坊的代表作。

西递古民居内大都设有"天井"，这是徽派建筑的一大特色。天井的设置，一般三间屋在厅前，四合屋在厅中，起到采光、通气诸功用。因过去徽商巨贾为了藏富防盗之需，其住宅大都建有高大封闭的屋墙，很少向外开窗。设置天井，一种说法，把大自然融入屋

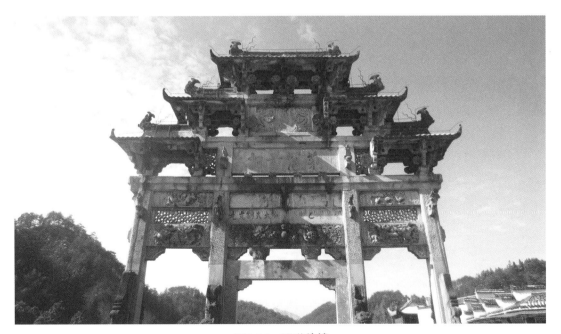

图3-14　西递牌楼

中,使"天人合一",足不出户,也可见天日。还有一种说法,商人以积聚为本,总怕财源外流,造就天井,可"四水归堂",即四方之财如房顶上的雨水,汇集于天井内,不至于外流他家,俗称"肥水不外流"。

绣楼是大夫第主人利用正屋旁侧隙地,建起的一座临街阁楼,俗称"小姐绣楼"。飞檐翘角的绣楼,建筑别致,玲珑典雅。楼额木刻分别为清进士祝世禄手书"山市"和清代本邑书法家汪恩道隶书"桃花源里人家",其中"源"字书写时,有意移一点于"厂"头上,更显整体美;尤其是"人"字,活脱脱像一位倾躯伸臂迎接小姐彩球的后生。

户比正屋墙体缩进一大步,与主人自书石刻门额"作退一步想"相映照,耐人寻味,果真是"进也风流,退也潇洒"。

3.1.3.3 屏山——青山列画屏

清朝诗人余逢辰在游屏山时写下诗句:"青山列画屏,雨余翠欲滴。秋叶更春花,纷披似锦织。"

(1)历史风貌

屏山村(如图3-15)是一个以舒姓族人聚居而成的村落。位于黟县县城东北约4千米的屏风山和青阳山的山麓。这里因村北屏风山状如屏风而得名,又因明清建制曾属徽州府黟县九都,于是也称"九都舒村"。

青山环抱之中,一条吉阳溪九曲十弯穿村而过,200多座明清时期的古民居夹岸而建。屏山村自古是舒氏家族的聚居地,村庄里居住的人依然大都姓舒,舒姓是伏羲九世孙叔子的后裔,至今已有上千年的历史。

(2)姓氏宗祠

徽州各姓氏宗祠均有自己的堂号,往往以先世的德望、功业、科第、文字或祥瑞、典故等

图3-15 屏山村

自立堂号，彰显自己或家族的信仰、德行、爱好或精神寄托。以垂戒、训勉后人的格言礼教为堂号，如报本堂、敦本堂、仁本堂、笃本堂等；以先世的功业或朝廷的褒奖为堂号，如尚武堂、敦睦堂等；以传统伦理规范为堂号，如怀德堂、崇德堂、振德堂、思孝堂等。

屏山有光裕堂、成道堂等7座祠堂，还保存有三姑庙、红庙、长宁湖、舒绣文故居、葫芦井、小绣楼等名胜古迹。

○ **光裕堂**

光裕堂（如图3-16），取名"光裕"，实际上取自成语"光前裕后"，谓光大前业、造福后辈。"光前"就是对于先祖的功德要发扬光大，实际上这也体现了做后代

图3-16　屏山光裕堂

的一种孝心。那么，"裕后"是我们这一代应该踏踏实实做事，积一番功德，然后留给后人，所以就取了"光裕堂"这个名字。光裕堂，俗称菩萨厅，顾名思义，过去里面装饰用的是各类形态的菩萨塑像。

○ **余庆堂**

余庆堂，也是屏山舒氏宗祠，建于明万历年间（1573—1620年），其出处是《周易·坤·文言》："积善之家必有余庆，积不善之家必有余殃。"意思是积德行善之家，恩泽及于子孙。舒氏祠堂肃穆而庄严，一梁一柱、一砖一瓦都承载着宗族的荣耀。

明万历年间的进士舒荣都曾官至湖广巡按使，在外为官期间由于担心父母在村中无人照顾，便把自己的妻子留在了家中尽孝，是当时少有的没有携带家眷赴任的官员。他在后期给皇帝的奏折里面也检讨自己，讲他不能尽孝心，只在君面前来尽自己的忠心。舒荣都为官期间刚正不阿，多次上疏弹劾奸臣魏忠贤，被迫害致死。崇祯年间，奸臣被除，皇帝下旨为舒荣都建屏山村九檐门楼祠堂，光耀宗族的门楣。

○ **舒绣文故居**

值得一提的舒绣文故居位于村南的中央位置，建于清宣统年间。故居为前后两进、楼

一底、带有花园小院的古徽州民宅。在大门的门楣上方，刻有"春回黍谷"四字。故居的前厅、后厅左右两侧有卧室和书房。

屏山村代代出文人，代代出人才，甚至一直延续到今天，这些人通过自己的努力为父母亲争光，光显自己宗族的门楣。与古徽州其他地方一样，屏山自古以来就十分重视读书。自宋以来，这个小山村一共走出了11位进士、29位举人。

3.2 写生、创作的内容

3.2.1 实地取景

艺术采风是高校艺术设计类中一门非常重要的课程，在整个艺术类课程中具有特殊的作用。我国疆域辽阔，民族众多，受各地的地理气候条件、地方材料和传统的构造技术与方法及生活方式等因素的制约，各地人口居住的房屋样式和风格各有特色。这些传统民居分布在我国的不同地区，它们也常是各地的艺术院校所选择作为艺术采风的实践基地。

在我国传统民居中，颇有特点的应属北京的四合院、西北黄土高原的窑洞、安徽的古民居和福建、广东等地的客家土楼以及内蒙古的蒙古包等。皖南民居以朴实清新而闻名，晋中大院则以深厚、富丽而著称。悠久的历史诞生出优秀的文化及作品，这些经典建筑和地方特色无不吸引着我们去欣赏和学习。

进行艺术采风就是为了更直观地感受生活，向传统学习、向时尚学习，了解当地文化，通过手中的笔和相机记录自己的感受，积累资料，便于今后更广泛地运用。

3.2.2 素材收集与小稿绘制

3.2.2.1 素材收集

① 艺术采风中的素材收集形式不一。

采风的目的是收集素材，而收集素材的最终目的还是要回归到创作运用中去。因为一个优秀的设计作品离不开大量的素材积累，在大量的素材积累的过程中又可能迸发出无数的奇思妙想，进而从中得到灵感，所以我们要养成随时随地记录的好习惯，细致观察，善于发现，吸取好的设计意识，转化成自己的东西。艺术采风中的素材收集形式包括速写表

现和摄影记录以及文字表达三个部分。

速写表现：采用速写的形式收集素材是最普遍的方法。速写的三种形式：线描速写、线面结合速写、明暗为主速写，皆强调下笔肯定，线条简练，适合快速记录景物大关系与整体特点。

摄影记录：摄影能帮助我们在有限的时间内抓住瞬间的风景，快速记录景物与现场。在采风收集素材过程中，以摄影的方式记录当时的真实场景，弥补了肉眼与记忆的不足。通过对同一景物不同角度和不同光线下的拍摄来保存景物的细节，而不是以艺术摄影为目的。在艺术采风的过程中，我们要善于发现素材、收集素材中的细节，之后再整理素材图片，以便后续分析创作。

文字表达：在速写、摄影表达的基础上，可以用文字的方式记录辅助收集素材时产生的灵感和表达采风过程中的感想。除此之外，文字记录也可作为艺术作品成果的艺术随笔，整理成册。

在艺术采风完成的基础上，进行完整的采风总结。将速写、摄影、艺术随笔进行整理提炼，做成艺术采风报告书（电子文本和打印文本各一份）。

② 素材收集为美术创作提供更多的思维方式。

学习者对生活感受的深度、对艺术的认识存在着差异与不足，在美术创作中可能会存在表现技法模式化以及主题思想苍白无力等问题。要开拓美术创作思路，就必须走出画室，到生活中去，到大自然中去。丰富多彩的现实生活有着极其丰富的内容，如民族人物风貌、民风民俗、文化渊源、自然风光、人文景观等都是美术创作取之不尽、用之不竭的源泉。国画家黄少华的《故土》《中华女杰》《村花》《沁》等作品中，乡村的收获、采摘、休憩、梳头、缝纫、闲话、归暮等都成为她表达内在心象的基本铺垫或过渡性语言。她所要达到的艺术高度正如她自己的剖析："我按照自己的审美品格在生活和大自然中选择所描绘的对象，并通过作品叙述自己的理解和想象。村姑和画中的物象道具，是我绘画的载体，承载着我的审美理想。通过艺术转换，将她们与我化为一体，是我心中的田园，即我的心象和心曲。"黄少华选择了农村与田野，习性、追求与画风能和谐地统一起来。所以，到农村采风去，自然随意地寻觅收集各种素材，从而丰富自己的生活，扩展知识面，对提高美术创作水平具有重要的启发意义。

美术创作不仅应该具有独特的形式美，在内容上还应具有深厚的意味美。正像黑格尔所说："艺术家不仅要在世界里看得很多，熟悉外在的和内在的现象，而且还要把众多的、重大的东西摆在胸中玩味，深刻地被它们感动，得到过很多的经历，有丰富的生活，然后才有能力具体形象地把生活中真正深刻的东西表现出来。"美术创作应该寻找出传统文化与现代文化的共生点，在人们的价值取向和思维方式中寻找出具有民族地域特色的艺

术语言形式。如豫西民俗文化中有很多运用寓意与象征的手法，表达人们对美好事物的追求和向往。如豫西民间的剪纸艺术，形式上有窗花、门帘花、顶棚花、墙围炕沿花、灯笼花、礼花以及绣花底样等，内容上有牡丹象征"富贵有余"，喜鹊、梅花象征"喜上眉梢"，"顶棚圆花"意在"团圆富贵"，莲花、鲤鱼为"连年有余"等。美术创作完全可以借鉴传统民间文化中不受时空限制的创意思维方式，将传统文化中的题材，跨历史、跨地域地去表现。美术创作要成为有意味的作品，可以采借民间文化中任意发挥想象力的思维方式。

③素材收集为创作具有民族地域特色的艺术作品提供丰富的资源。

各地民风民俗文化艺术中有极其丰富的形象资源，只要善加利用，就能创作出具有民族地域特色的艺术作品。如果深入豫西农村进行采风，可见到窗花剪纸的单色、染色和"剪、染、画三合一"三种类型。单色窗花有黑、红、黄、紫、绿等颜色；染色窗花由洋桃红、米黄和果绿三种颜色点染而成；"剪、染、画三合一"则是先剪出轮廓，再勾画线条，最后上色。所以，豫西风格迥异的染色窗花，具有独特的原创性。美术创作中，可以采借剪纸的艺术手法，采用曲直、粗细、黑白、虚实等造型因素，利用点、线、面的构成法则来增强艺术效果。这种利用剪纸艺术特点创作的作品必然具有鲜明的地方特色。此外，采风中可收集豫西灵宝的道情皮影戏、豫西社火等，其艺术形式和地方民风民俗紧密地联系着，也能为美术创作的题材提供丰富的资源。

就豫西来说，有许多好的素材可供美术创作采借。例如剪纸、地坑院、社火（民俗文化中芯子、高跷、竹马、旱船、舞狮、秧歌、舞龙灯等的统称）等都能为美术创作提供素材。单说乡村农忙之景，其内容已包罗万象，有春耕、夏收、秋收等季节类，摘棉花、掰玉米、收谷子、收花生、收小麦等收获类农活，这些场景、人物、典故、细节等，都能为美术创作提供丰富的资料。

在艺术创作中，我们不能一成不变地运用传统艺术表现形式，应该在此基础上进行再创作，以产生更好的效果。可以尝试将这些传统艺术表现形式与现代技术结合起来，进行创新和发展，以崭新的精神面貌展现于观者面前，成为有意味的艺术作品。

3.2.2.2 小稿绘制

（1）速写小稿

快速的绘画草图（速写），可让创作者在短时间内对物体进行大的概括，锻炼大脑的抽象思维。速写不是用来记录细节、形式或深度，而是用来规划画面构图、元素（如图3-17）。

图3-17　速写小稿（一）

图3-18　速写小稿（二）

画面的设计、组合，是用来表达画面整体形象。画面是对称还是不对称，需要做的不只是用一个形状，或一组形状，来达到画面平衡。在室外画风景，速写小稿尤其重要，因其光线变化很快，画者要快速抓住不同的光线所带来的画面效果。

速写只包含关于主题的最基本的信息。物体可以是基本的正方形、椭圆形、三角形，只要知道这些形状代表什么即可。

"构图"与"构思"是绘画创作过程中紧密联系的两部分。先构思后构图，有构思才有画面的基础。在构图过程中，可对既有的构思予以修正；或出现新的想法重新构思。一幅画中存在诸多关系，如曲直、虚实、主次、藏露、大小、疏密等，构图即是要体现其画面关系。

好的构图需要将对立关系统一在画面中，并在丰富多彩的景物中理出脉络、分清主次，使画面主题鲜明、内容突出，有节奏感和韵律感（如图3-18）。

写生画面里会存在很多对立并存的关系，要先观察，再用独特的表现力进行处理。在绘画之前，先用绘画草图计划画面，一个主题一般要画4～5幅速写小稿，然后选出自己最喜欢的。这是迈向绘画成功的第一步。

（2）素描小稿

素描小稿一般首要解决画面的整体构成、分割，以及如何巧妙地安排画面的布局。素描小稿虽相较构图要丰富完整得多，但仍不够细致，对于一些对构图外形要求比较高的画面来说，素描小稿还不能满足正稿的需要。这个时候，就需要进一步地绘制素描正稿，创作正稿的大小比例和素描正稿的大小比例基本一样。

（3）色彩小稿

在绘制色稿的时候，不仅要考虑画面中的冷、暖、中间色所占的比例，还要考虑色块的大小、对比的主次等其他因素（如图3-19）。只有把这些因素考虑到位，才能更好地引导观众，吸引观众的注意力。

图3-19 色彩小稿

前期的色稿,仍是以大的画面效果为主,可能不会太多表现小的元素。当画面整体色调确定以后,再放大色稿,进行色彩正稿绘制。画色彩正稿时,不仅要考虑更具体更细致的色彩分布,同时还要考虑正稿最后的画面效果及绘制时的技法等。色稿的材料不限,水粉、丙烯、油画都可以,但前期小色稿,一般建议用水粉或丙烯。因为前期小色稿比较小,水粉和丙烯易干,方便修改。小色稿首先只需要解决大色调,暂时不用考虑形的问题,更不需要太多细节的塑造。

3.2.3 综合材料的选择与运用

3.2.3.1 材料的选择

(1) 纸质材料

在绘画中,纸质是运用最为广泛的材料。在传统绘画中,纸是绘画创作的载体,而随着综合绘画的发展,纸质作为一种材料,成为画面中的组成部分。

纸存在于日常生活之中,常见的有宣纸、报纸、餐巾纸等,它具有硬度低、细腻、质感柔软和易撕碎等特点。因此,可以使用撕、扯、折、刻、揉等方式将纸质材料根据画面

需要进行变化。我们经常将白乳胶和立德粉相混合，然后加入所选择的纸质材料，使材料裹上胶水，富有黏性，根据作品需要变换造型，增加画面的艺术表现力（如图3-20）。如西班牙画家塔皮埃斯在很多作品中都运用了纸质材料，他的日报系列作品中，大量运用了报纸材料，然后在报纸上做了很多的墨迹、撕裂的痕迹、破旧感的肌理。艺术家通过对纸质材料属性的把握和巧妙的运用，使自己的作品增添艺术色彩。

图3-20　纸质材料

（2）金属材料

传统绘画领域中，金、银、铁、青铜等材料使用广泛，而现代艺术中主要运用钢、铁、铝和锌等材料（如图3-21）。铝最大的特点就是轻和软，我们可以做成各种造型，并且作品不至于沉重。铅在腐蚀之后的肌理变化微妙，它具有软、制作方便、质地厚重等特点，如德国艺术家马塞尔·哈尔东的铅版作品，从中可以看出多变的造型和肌理。金属材料中的不锈钢具有成本低廉、坚实和耐用的特点，获得了艺术家们的喜爱，并且广泛地运用于雕塑作品中，尤其在大型户外雕塑作品中使用最为广泛。废旧的不锈钢，雕塑家可以对它进行再利用，不仅仅降低了创作成本，还对环境保护起到了很大的促进作用。

图3-21　金属材料

（3）砂石、塑型膏材料

在综合材料绘画创作过程中，艺术家们为了使画面的表现力度更加强烈，丰富表现的范围和表达的思想观念，往往会使用一些砂石、塑型膏等肌理效果比较厚重的材料。这不仅仅能够表现材料的质感，还能强调造型的表现力度（如图3-22）。我国著名艺术家许世虎在《美丽中国——黄河赞歌》的作品中采用了先塑造后刻画的表现技法，为了表现黄河磅礴的气势，先使用塑型膏塑形，使画面中山石、云雾、水流等物体在上色之前借用笔触将塑型膏肌理体现出来，并在深入塑造中完成了该作品。砂石作为材料在绘画中的运用也非常广泛，将砂石和白乳胶混合，使其富有黏性，把这些材料通过白乳胶固定在画面上，从而使材料和画面进行更好的结合。

图3-22　砂石、塑型膏材料

（4）木质材料

木属于自然材料，与人类的关系非常密切。现如今，木质材料在艺术创作中运用得越来越广泛，有关"树"的一切都能用于绘画创作之中，如树枝、树皮、树叶等都可作综合材料用于创作之中，不仅仅是作为木材，还是艺术表现的语言。木质材料的质地无可替代，木质的纹理富有艺术气息，纹理之间的变化丰富多样。美国艺术家路易斯·内维尔森擅长木质艺术作品的创作，她通常从旧家具和旧房子上锯下木质碎片用于画面之中，营造出废旧物品的优雅感和怀旧感。

3.2.3.2　综合材料在艺术中的演变

简单地说，综合材料绘画是艺术家将材料作为媒介运用于绘画当中，通过材料的特殊

性能，使画面具有特殊的肌理，从而打破传统绘画作品精细、整齐的绘画效果，用一种新的技法来表达艺术家的主观情感（如图3-23）。

早在20世纪初，西方国家已出现过综合材料的运用。以毕加索为代表的立体派画家运用一种新的技术与材料，将墙纸、乐谱、油布、硬纸板等东西拼贴到画面中，模仿油漆匠利用类似梳子的工具制造木纹的效果，他们把沙子、木屑及颜料混合以制造特殊的质地，试图制造出各种肌理效果，后来这一创作时期被称为"综合的"或"拼贴的"立体派。立体派画家将综合材料引入绘画的初衷是对传统绘画的反叛，他们打破传统作画方式，给观众以视觉上强烈的冲击。

图3-23　综合材料绘画

油画艺术产生于西方，大约经历了古典、现代、当代三个阶段。涵盖了文艺复兴时期、巴洛克和洛可可时期，还有新古典主义、浪漫主义、现实主义、印象主义及20世纪的各种艺术流派。在历史进程中，油画艺术形成了程式化的作画方式，经过漫长的发展，艺术家试图打破程式化的作画方式，以毕加索为代表的少数艺术家在作品中逐渐运用纸、布等简单材料。油画艺术发展至今，综合材料的运用逐渐改变了传统油画一统天下的局面。油画中运用综合材料技法主要以油画材料为主，多种材料混合使用，传统油画中，艺术家只能运用画笔、画布，通过画、描的形式表达思想。各种油性、水性颜料、染料、矿物色、泥土、化学剂等混合材料在绘画中的运用，激发了艺术家对油画的创新意识。艺术家根据对作品的构思和所要表达的情感，将富有特殊性能的材料运用到油画中，特殊的材料可以出现特殊的肌理效果，特殊的效果可以补充画面中的不足，还可以激起艺术家的创作兴致。因此，材料的介入给油画艺术的发展带来新的前景，多种材料丰富和加强了作品的表现力（如图3-24）。

中国画分为花鸟、人物、山水等，绘画语言分为工笔和写意，在世界美术领域中独树一帜、自成体系，其发展同样受到综合材料的影响。中国画是用笔、墨、纸、砚等中国传统绘

图3-24　油画艺术中材料的介入

图3-25 中国画中材料的介入

画工具，按照中国人的审美观念进行创作而抒发主观情趣。传统的中国画是用绢和宣纸作画，宣纸作为中国画的传统材料之一，它的渗透性、吸水性、墨色等和毛笔的顿挫、转折、方圆等笔法，共同营造了中国画特有的审美意境。随着时代的变迁，艺术家和消费者的审美观念都在不断发生变化，艺术家逐渐在中国画领域开始运用综合材料。台湾画家刘国松堪称材料运用的先驱，他对画面的肌理效果十分敏感，尝试在素描纸、水彩纸、油画布上画山水写意。中国大陆也有很多画家都进行了这方面的积极尝试，有的画家在高丽纸和皮纸上运用丙烯和水粉覆盖，尽量掩盖水墨在纸张上的渗透性，达到墨色交融的效果；有的画家则运用宣纸的褶皱和丙烯的反复堆积把纸本的张力发挥到极致（如图3-25）。国画家开始突破传统的绘画技法，运用多种材料进行作画。

材料介入中国画的表现有多方面，主要的是色彩和构图。在色彩方面，经过历朝历代的不断发展，近现代中国画的发展经历了两条探索之路：一条是维护笔墨但求笔墨的变路，强调中国绘画的民族特色；另一条是不维护传统笔墨，力求创新，在中西绘画的融合下，进行艰苦的探索和改革。在经济、科技发达的现代，艺术家逐渐走上中国画的变革之路，将各种材料运用到绘画之中。材料的运用首先表现在颜料上的突破，除了历来用的矿物颜料和植物颜料，还逐渐运用丙烯和油画颜料，这对中国画色彩的影响较深。20世纪90年代，中国人物画坛出现了何家英、唐勇力等知名画家，他们把一些现代西方绘画技法融合在中国传统重彩的程式中，使中国当代的重彩焕发了新的青春。在构图方面，中国古代绘画形成了固定的构图模式，例如花鸟画的折枝构图，山水画中马一角、夏半边构图模式以及近现代以来画家总结的三角形构图模式等。而材料的运用，改变了这种程式化的构图模式，运用新技法和材料得到特殊的构图。构图模式的改变给画家创作提供了宽松的空间，在花鸟、人物、山水画中，画家都可以无限制地表达自己的主观情感。材料在中国画中的广泛运用，表达了国画家的现代艺术观念，也丰富了观众的视觉需要。

综合材料的广泛运用自然也波及版画领域，版画源于印刷技术的发明，经过长期发展形成了自己独特的艺术个性，与印刷术存在一定的区别。版画是艺术家运用刀、笔或其他

工具，在金属、石板、木板、纸板、麻胶板、塑料板、绢网等不同板材上进行绘制、雕刻、腐蚀等的制版过程，再通过自己印刷而完成的艺术作品。版画按使用材料可分为木版画、石版画、铜版画、丝网版画等，按颜色又可分为黑白版画、单色版画、套色版画等，按制作主要可分为凸版、凹版和近些年出现的综合版。综合版画是运用多种材料的一种新型版种，它是对传统版画的再认识、拓宽和综合。传统版画仅限于在金属、石板、木板、纸板、麻胶板、塑料板、绢网等不同板材上进行绘制、雕刻、印刷，其色彩单一、淡雅；综合材料版画的制作过程复杂，随意性较大，材料丰富。色彩可以随艺术家的需要减淡或加深。另外，综合版画制作的版可以反复使用，根据创作思路可以减少或增加制版上的材料再次进行印刷，改变了传统版画一次性使用的特征。综合材料版画的发展有漫长的历程，其广泛性和综合性、制作过程的灵活性和趣味性，体现了时代特征和时代走向。

3.2.3.3 材料在绘画创作中的运用方式

如何将材料的独特审美价值运用到创作中去、通过材料的选择与运用恰如其分地表现内容和主题，这需要艺术家独特的眼光，是一种从生活体验和艺术创作活动中长期实践和积累得以提升的认知和审美能力。马蒂斯在《用儿童的眼光看生活》一文中谈道："观看本身就是一种创造性的行为，需要某种努力。"毕加索也说："当我画我的对象时，我是在发现而不是在寻找。"可见，真正的审美价值不是在对象上，而是在心中。因此，艺术家既要用心去观察、发现材料，更要反复实践和探索材料的性质，合理运用材料。

在传统绘画中，各画种都有着独立存在的绘画工具和颜料，随着综合材料的广泛运用，画种之间没有明确的界限。国内外很多著名的艺术家在综合绘画创作中将多种绘画材料进行混合运用，在同一个画面中使用了两种或两种以上的绘画颜料。常用的颜料有油画颜料、水彩颜料、丙烯颜料、中国画颜料等。可以根据颜料的固有特性自由结合运用，取长补短，这就要求我们需要全面地发展，而不是只专门发展某一画种（如图3-26）。保罗·克利在运用综合材料创作这一方面具有一定的代表性，他在《帕纳索斯山》这幅作品中运用了蛋彩、油彩和干酪素等多种颜料进行创作，在这幅画面中

图3-26　综合材料创作

我们可以看出诗意与数字、音乐与造型的相统一，不仅仅扩展了艺术品的内在和谐，还体现出艺术家的艺术理念。我国著名画家车健全在《如梦令》系列作品中运用了油彩和丙烯相结合的方法，利用油彩和丙烯的特点进行创作，表现主题。

艺术家毕加索在《静物和藤椅》这幅作品中采用拼贴法将综合材料运用于画面之中，使用的材料为一块印有藤条的图案、覆盖桌面的油布，在此之上画满了素面图案，将两者巧妙地拼贴起来，富有很强的趣味性。毕加索在拼贴材料选择上非常大胆，并且敢于突破。在综合绘画的发展过程中，大量的艺术家在创作中对材料进行拼贴与组合，这种运用方式是指直接将综合材料进行拼贴和重新组合在画面中，前提是材料的选择要贴近主题，适合画面。画种之间没有明确的界限，综合材料的运用方式也不是一成不变的。我们可以根据画面的需要，将这几种方式灵活运用，有机结合。

在当代艺术创作中，综合材料在绘画中的运用是时代特征的表现，无论是平面作品还是三维作品都将材料作为其中的一个元素，利用不同的构思和技法表达思想。综合材料的运用并不是艺术家在作品中的大量堆积，而是艺术家利用某一材料的特性，改变材料外形，赋予新的内涵（如图3-27）。艺术观念的不断改变，使材料范围不断扩大，材料运用的艺术领域也越来越广泛。艺术家通过掌握更多材料的性能与经验，将传统与创新相结合，创作出适应时代的艺术作品，进一步丰富和满足了消费者的视觉需要。

图3-27　综合材料的合理利用

3.3 写生、创作的基本程序

3.3.1 选题与定位

采风的目的已经了解。我们知道,中国地大物博,资源丰富,可以采风的地方有很多。因此要结合自身专业特点来进行选题和定位,采风地点的选取应结合学校所在城市的地理位置,以周边城市、乡村为主,对具有深厚文化内涵的景物做较深入的分析。

通过实地考察进行素材收集,以获取灵感,确定创作题材范围与定位,再做具体分析实践。

3.3.2 考察调研与搜集整理

(1)考察调研

结合专业特点,通过考察,学习者可以培养理论联系实际、开阔艺术视野、收集创作素材、解决具体问题的能力,并且在已有的整体空间上进行新的思考和探索,从而得到启发。意图通过学习者的亲身体验得到最准确的材料,并通过自我判断,更深刻地体会到古代文化与现实风貌的完美结合以及由此而生的丰富人文感受。

(2)收集整理特色文化

各个国家、不同地区都有其当地的特色风貌与特色文化,才形成了这个多彩的世界。因此在采风的过程中不仅要关注城市风貌、建筑风格,更需要认真学习和搜集当地的特色文化,如建筑装饰、服装、图案、传统习俗等内容,再通过速写等表现深入刻画,积累更多知识经验,开阔视野。

(3)归类整理素材

在收集素材时可有意识地、有主题地进行,在整理时可按主题的类别和个案进行归类。如老建筑各类屋檐、古村落墙面材质等。

采用摄影、速写等形式结合专业特点对当地民间民俗、风景的光色、空间的变化、人物的表情等进行相关素材搜集。艺术采风结束后根据相关主题按要求编排成艺术采风报告,供汇报展览时使用。

3.3.3 构思与构图

(1) 构思

艺术采风的目的是帮助创作者从大自然当中去感悟、去体会、去提炼艺术元素。从采风所得的照片中提取色彩、图案、形式等设计元素,再运用到艺术设计作品当中去。

从采风所得照片中,我们主要能够得到两个方面的信息:一是照片中所展示的整体风景带给人的气势和感觉,这是今后从事艺术创作所要表达的重要内容;二是照片中所展示的个体,不同的个体都有各自的生命,它们散发出本能的魅力,我们要描绘它们,提炼它们,再创作出新的适合艺术作品风格的个体。

从图案来说,大自然当中有无数美妙的图案,我们要加以整合,再创作,点、线、面是图案的基本要素,世界万物都是由点、线、面组成的,不同的点、线、面能够表达出不同的气氛和风格。

从色彩来说,春夏秋冬本身就具有不同的色彩,大自然的色彩是艳丽的,同时也是和谐的。俗语说得好:"万绿丛中一点红",就说明了这个道理。对比度最大的颜色由于面积的悬殊而达到了统一,这就是自然告诉我们的简单和实用的色彩法则:"大面积协调,小面积对比"。

从形式来说,在创作的规律上,点、线、面只是设计元素,它们需要设计法则来组织。这就好比珍珠项链,图案就是珍珠,而形式就是把珍珠串起来的那根绳。艺术创作者需要在艺术形式上下功夫,多到大自然当中去体验,向大自然学习,这是艺术工作者的必由之路。正所谓:"人法地,地法天,天法道,道法自然",就是这个道理。

(2) 构图

取景构图的目的:在摄影画面的框架中,正确地处理画面的关系,让自己的图片构图饱满,处理好主体与陪体的关系及环境的相互关系,从而更好地反映摄影画面的主题(如图3-28)。

前景与背景的运用是处理场景的重要手段,虽然两者并非主要的拍摄对象,但对于突出主体和丰富画面结构起到了重要的作用。前景的利用,往往有助于均衡画面;背景起着衬托主体的作用,是照片的重要组成部分。

取景构图的原则:从广义上讲,摄影的取景构图贯穿从现场拍摄到最终剪裁的全过程。狭义地说,是指画面景物的取舍、布局和结构。它通过镜头视野的选择,把被摄的主体、陪体和环境组成一个整体,构成完美的画面,以揭示主题(如图3-29)。因此,主体和陪体、环境的关系是突出和烘托关系,既主次分明,又相互关联,还要体现简洁、完整、生动和稳定的原则。

图3-28　取景构图的目的　　　　　　　　图3-29　取景构图的原则

主体是直接反映主题的景物，它在画面中的结构直接地影响着作品主题的表现力。陪体是烘托主体、深化主题的景物，它在画面中的结构虽间接地反映作品主题，却往往起到了画龙点睛的作用。

在画面构图中，主体是画面的核心，但是不是几何画面的中心。在构图时，通常不要让主体居中，因为中心位置的结构往往使画面显得很呆板，缺乏生气，所以在构图时宜将主体置于画面的两侧近三分之一处。运用独特的构图形式，把被拍摄主体、陪体和环境组成一个完美的画面（如图3-30）。

图3-30　独特的构图

在现实的传统民居环境中写生，首先遇到的问题是：如何在一组组连续的建筑场景中选择最理想的角度，并如何组织画面。这也就是取景构图，是速写表现的第一步。取景的过程是构思立意的过程，取景角度的优劣直接关系到画面效果的成败。

民居速写表现的构图不应和创作一幅美术作品的构图相等同，因为它是在短时间内不受格局的限制，迅速地组织画面。我们不能把眼前的景物原封不动地搬入画面，必须有取舍地把认为最美的部分和最感兴趣的内容重新组合成理想的画面，为了实现这个画面，可以改动现实中部分景物的位置关系，根据画面需要来调整构图。没有经验的学习者可以动手制作一个取景框，用它帮助观察和选景，可以明确地选出理想的角度，形成完整的构图。

就构图的形式而言，根据主体物的分布与组合可分为"S"形构图、三角形构图、四边形构图、丁字形构图等。无论什么样的构图形式，皆以对称或均衡求得统一，要主次有序，突出特征，更好地表现绘者意图。古希腊哲学家柏拉图写下的"构图就是发现和体现一个整体中的多样化"，如要表现民居场景的宽阔，或是一条小巷的深幽，表现意图会决定采用哪种构图方式。

现实的环境中有时会杂乱无序，这就更需要画者有所取舍和组织画面。除要把握好民居的形态特征与比例关系外，还要根据构思立意表现的需要和画面形式美感的需要，舍弃一部分，减弱一部分，强化一部分，以增强画面的整体表现力。

3.3.4 表现形式

传统民居速写的画法无论画哪种类型的民居，都有自己的形体特征，建筑的形态、尺度、比例是构成其形体特征的主要因素，建筑速写的基本目的是要鲜明生动地表达出这种特征。

（1）以线条为主的表现法

以线条为主的速写表现形式，主要运用不同特性的线条变化，通过线条的疏密排列表现建筑的形体特征和建筑风格（如图3-31）。在画的过程中，注意近景、中景、远景的用线的变化和疏密的组织，画面的主题与趣味中心用密集的线条来表现，结构形体比较单纯的部分用疏散的线条表现。

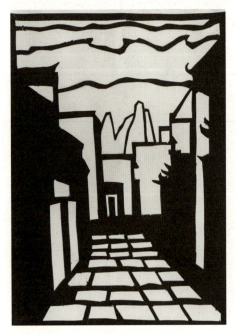

图3-31　以线条为主的表现法

（2）以明暗为主的表现法

明暗是受光的影响而产生的。运用明暗调子的变化来表现物体的形体特征，在速写中应强调明暗两大部位调子的对比，减弱中间调子层次及过多的细节，抓住主要形体的明暗特征（如图3-32）。这种画法主要突出民居形体空间关系、材料质感、固有色，强调画面的黑、白、灰关系，突出建筑特征，也是具有很强表现力的速写画法。

图3-32　以明暗为主的表现法

此外，还可从整体着手画法步骤表现，以及从局部推移画法步骤表现。

○ **人物的表现**

在采风过程中，除了优美的风景、特色建筑值得认真刻画外，那些朴实的农民、豪爽的工人、典型的当地人物形象也无不吸引着我们的眼球，他们的服装、神态、谈吐等方面也是当地人文的具体体现（如图3-33）。因此，我们也有必要对这些生动的人物形象进行刻画，以积累更丰富的创作素材。

○ **场景色彩的表现**

场景色彩的表现常用水彩、水粉、马克笔、彩色铅笔、油画棒等工具。要注意的是场景速写色彩

图3-33　人物的表现

表现有别于纯绘画的色彩表现，要根据自己对客观景象的认识提炼色块，强调的是表现中的"快"。处理画面色彩要结合建筑场景客观的表象特征：可全部着色；可局部着色；可按客观环境着色；可按个人情感意愿着色；也可做后期效果处理。在表现过程中一定要学会控制画面的效果，保持视觉审美的舒适感（如图3-34）。

摄影作品和速写作品有一定区别，在画的过程中一定要注意取舍、注重艺术语言的表达，写生的过程就是一个艺术再创作的过程。

○ **房屋建筑的表现**

房屋建筑作为民居速写的主体形象（如图3-35），在写生中应做到：一是要依据统一的比例尺度，准确把握建筑物的透视变化；二是要抓住房屋建筑的结构、样式特征，如南北建筑差异，可通过房屋建筑的屋顶、门窗、墙饰等典型特征来反映不同地域的民风乡情，即对逝去岁月的回忆；三是房屋建筑的质感表现，如客家土楼与农家小院、砖墙与土墙、茅屋与瓦房等。

○ **现代建筑场景的表现**

随着房地产业和现代科学技术的发展，人类栖息的居住空间和环境发生了很大的变化，而且随着世界经济一体化步伐的日趋加快，不同的国家和地区其各具特色的建设模式和发展经验，进一步加快了现代建筑甚至是后现代建筑的步伐。我们在关注传统民居，学习和体会过去人们所创造的财富的同时，也必须关注现代建筑环境的发展情况。去云南、大理、江苏、上海、北京等地采风，除了收集传统的资料外，也要学习认识和汲取现代城市的精髓。因此，现代建筑场景表现是非常重要的部分。

现代建筑往往建筑物较为简洁而环境却很优美，这和前文分析的传统民居有很大区别，一些学习者画速写时最容易忽略环境的真实性和生动感。有的速写只有建筑物本身，建筑好像置身于荒野，与环境漠不相关。因此，现代建筑场景速写极其重视与环境的有机联系，周围的一景一物都与之息息相关。其实，不论是传统民居场景速写还是现代建筑场

图3-34　场景色彩的表现

图3-35　房屋建筑的表现

景表现，其步骤、思路、画法等知识都是相通的，只是在画面表现的重点处理上略有侧重。这里不做太细化的介绍。

◯ 陪衬景物的表现

在民居速写中，各种陪衬景物是建筑环境重要的组成部分，表现生动、处理得当，可以有效地烘托建筑速写的效果，增强速写的表现力和感染力，反之，也会影响甚至破坏画面整体效果。因此有针对性地对此进行练习是十分必要的。

◯ 植物的表现

在屋旁添置的植物是民居场景速写中出现最多的景物，也是较难画的景物。画植物很容易画成平面的效果，不但要注意植物的体积和结构，还要观察枝蔓的穿插，特别是叶子较繁杂的植物，可以尝试用点或三角形等按植物的疏密概括地去组织对象（如图3-36）。

画植物，不能机械地对着植物一处一处地画，这样极容易画得很"碎"很"乱"。首先要把握好植物的基本造型姿态和树枝的生长位置及方向，再根据不同树的叶子的形态特点深入描绘（如图3-37）。由于不同的植物有不同的基本结构形象和不同的生长规律，明确

图3-36　植物的表现（一）

图3-37　植物的表现（二）

这些不同点，就可以准确画出不同种类及不同季节的植物的不同形象。如果想用明暗的画法表现植物，就要根据枝叶组成的体块处理明暗体积及层次，并可在一些外轮廓处或突出的亮部，画出一些能代表植物特征的细节。

○ 砖、瓦的表现

覆盖屋上的青瓦是传统民居必画的内容之一，要观察好其瓦盖、瓦沟的结构关系，同时要注意间隔距离的变化。画砖墙，注意砖块不要宽窄一样，要把握好疏密关系，利用砖块有效地表现其墙面的质地效果。画石墙，要注意石块相叠的结构关系及大小组合关系（如图3-38）。

图3-38　砖的表现

○ 生活场景的表现

在传统民居速写中画些与生活相关的景物，如竹篮子、桶、锄头、瓜架等，不但对古民居写生整体环境起到烘托气氛的作用，而且使线条的疏密对比更加有节奏感，画面更充满生活气息。

收集素材时可根据不同的对象用线进行分割。

○ 山的表现

画山要注意景物空间的不同层次（如图3-39）。远山的表现注重山脉转折起伏的气势，近山的刻画要注重山势质地和起伏向背结构。

○ 天空的表现

天空在画面中起着很重要的陪衬主体的作用，天空的表现体现在云彩上。云彩的外形是不确定的，有其自身的个性特征，也有立体概念，要结合场景的气氛、季节、阴晴、时间等来衬托建筑（如图3-40）。画云彩可用线条的排列或钢笔勾形，在很多情况下，天空往往留白，以表现天高云淡的感觉。

图3-39　山的表现

图3-40　天空的表现

○ **水的表现**

水的形态分静态和动态两种。静态的倒影一般用垂直方向的线或水平线表现，线的长短根据所表现对象的形来定。流动的水要根据水的走势和波纹的状态用线表现长短、疏密（如图3-41）。

图3-41　水的表现

3.4 经典作品赏析

（1）让·弗朗索瓦·米勒及其经典作品欣赏

让·弗朗索瓦·米勒（如图3-42）是19世纪法国最杰出的以表现农民题材而著称的现实主义画家，出生在诺曼底省的一个农民家庭，青年时代种过田。他创作的作品以描绘农民的劳动和生活为主，具有浓郁的农村生活气息。他用新鲜的眼光去观察自然，反对当时学院派一些人认为高贵的绘画必须表现高贵人物的观念。他说："我的一生中除去田野外我什么也没有看到过，我只想尽我的能力把它们表现出来。"

他的名作《拾穗者》（如图3-43）描绘了三个农村妇女，她们体态健硕，穿着粗糙的布衣，正深深地弯下腰去，在已经收割完的麦地里捡拾最后一点散落的麦穗。米勒将三个人物放置在前景正中央，她们身后是广阔的天空，金色的田野一直延伸到地平线深处，还有草垛、村舍、树木和劳作的农民点缀其中。拾穗者的形象从美丽得有点虚幻的背景中凸显出来，显得实在而沉重。米勒用浓重的色彩、有深度的弯腰动作、如雕塑般坚实的造型来塑造农妇形象，强调了她们劳动的艰辛。整个画面朴实，却给观众带来不同寻常的庄重感。

这件描绘社会最底层农民的作品，一问世就遭到当时资产阶级的质疑，他们认为有社会批判的性质，但米勒只是将他自己的经历和感受表现出来，他关注的只是不同于都市的、平静质朴的农村生活。

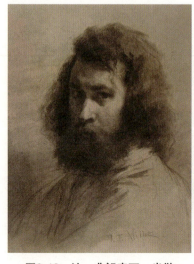

图3-42　让·弗朗索瓦·米勒

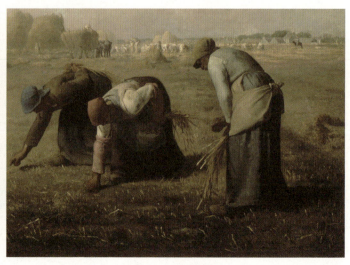

图3-43　《拾穗者》

米勒从来没有画过农民反抗的场面,这也许是由于他的温厚的人道精神中含有宗教情绪。但他画的胼手胝足、粗衣陋食的劳动者的形象,实际上是对纸醉金迷、灯红酒绿的上流社会的一种抗争,虽然这种抗争是较温和的。《播种者》(如图3-44)即是如此。

苍凉的麦田里,播种者阔步挥臂,撒播着希望的种子。飞鸟在空中盘旋,寻觅食物,掠夺播下的种子,这是一幅人与大自然关系的壮丽图景。作品表现了一个深沉有力的劳动者的形象。

这幅画引起了"高等市民"的不安,他们在播种者充满韵律感和强有力的动作中看到了类似六月革命时巴黎街头人民的形象。但当时的进步人士却有不同的反应。作家雨果从这幅画中看到对人民创造力量的赞美,因而予以充分的肯定。米勒用一种雕塑般的单纯而简练的形象,概括地表达耐人寻味的内容,所以荷兰画家梵高评述说:"在米勒的作品中,现实的形象同时具有象征的意义。"

(2)**奥斯卡·克劳德·莫奈及其经典作品欣赏**

印象派大师奥斯卡·克劳德·莫奈(如图3-45)在视觉观察方面无疑是一个富有创造性的天才。他善于从光色关系中发现前人从未发现的某种现象。他把全部注意力都集中在光与色上,从而找到了最适合表达光与色的明度差别变化的形式,并把这种光色明度差别变化从绘画的各种其他因素中抽象出来,把它提到了不可攀登的高度。

图3-44 《播种者》

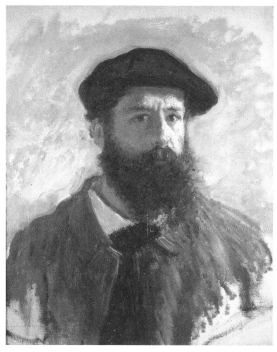

图3-45 奥斯卡·克劳德·莫奈

莫奈常常可以从普通的风景中挖掘其魅力。他观察景物细致入微，对光线的变化十分敏锐。他可以就同一处场景画出十几幅作品。而这仅仅是为了研究表现同一场景的不同天气、光线下的不同表象，这是其他画家很难做到的。

印象派大师莫奈对美的追求明显地从传统的道德上的善、形体上的美转移到了色彩与形式的美上。他对大自然的印象就是以色彩概括自然景物，这种概括性使观者忘却画面描绘的具体物体，只记下美丽的色彩与形式带来的抒情。因此，莫奈的伟大就在于建立了艺术新的审美标准——明确的"形式美"。

《日出·印象》（如图3-46）是莫奈描绘勒阿弗尔港口的一个多雾的早晨的景象：海水在晨曦的笼罩下，呈现出橙黄或淡紫色。天空的微红被各种色块所渲染，水的波浪由厚薄、长短不一的笔触组成。三只小船在由薄涂的色点组成的雾气中显得模糊不清，船上的人与物依稀能够辨别，还能感到船似在摇曳缓进，远处的工厂烟囱、大船上的吊车……这一切是画家从一个窗口看去画成的。莫奈以轻快而跳跃的笔触，表现出水光相映、烟波渺渺的印象。

这幅画于1874年4月15日第一届"独立派"画展中展出，《喧噪》杂志记者勒鲁瓦以这幅画题写了一篇文章，"印象派"由此而得名。

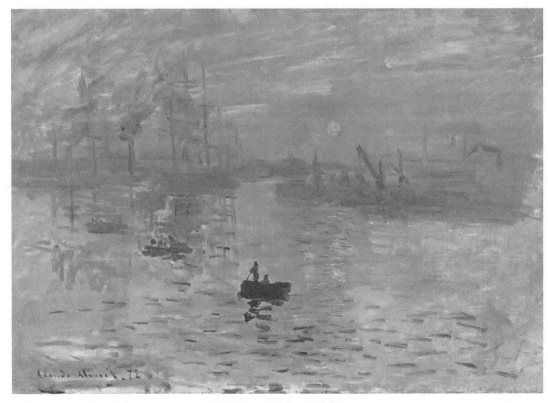

图3-46 《日出·印象》

（3）齐白石及其经典作品欣赏

齐白石（如图3-47），原名纯芝，字渭青，号兰亭。后改名璜，字濒生，号白石、白石山翁、老萍、饿叟、借山吟馆主者、寄萍堂上老人、三百石印富翁。是近现代中国绘画大师，世界文化名人。早年曾为木工，后以卖画为生，五十七岁后定居北京。擅画花鸟、虫鱼、山水、人物，笔墨雄浑滋润，色彩浓艳明快，造型简练生动，意境淳厚朴实，所作鱼虾虫蟹，天趣横生。

齐白石书工篆隶，取法于秦汉碑版，行书饶古拙之趣，篆刻自成一家，善写诗文。曾任中央美术学院名誉教授、中国美术家协会主席等职。代表作有《蛙声十里出山泉》《墨虾》等。著有《白石诗草》《白石老人自述》等。

图3-47　齐白石

浓厚的乡土气息、纯朴的农民意识、天真烂漫的童心、富有余味的诗意，是齐白石艺术的内在生命，而热烈明快的色彩，墨与色的强烈对比，浑朴稚拙的造型和笔法，工与写的极端合成，平正见奇的构成，作为齐白石独特的艺术语言和视觉形状，相对而言则是齐白石艺术的外在生命（如图3-48）。现实的情感要求与之相适应的形式，而这形式又强化了情感的表现，两者相互需求、相互生发、相互依存，共同构成了齐白石的艺术生命，即齐白石艺术的总体风格。

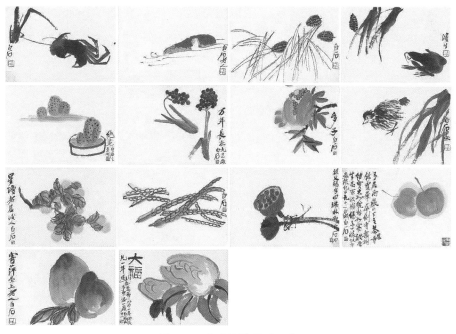

图3-48　齐白石作品（一）

齐白石主张艺术"妙在似与不似之间",衰年变法,形成独特的大写意国画风格,开红花墨叶一派,尤以瓜果菜蔬花鸟虫鱼为工绝(如图3-49),兼及人物、山水,名重一时,与吴昌硕共享"南吴北齐"之誉;齐白石纯朴的民间艺术风格与传统的文人画风相融合,达到了中国现代花鸟画最高峰。篆刻初学丁敬、黄小松,后仿赵撝叔,并取法汉印;见《祀三公山碑》《天发神谶碑》,篆法一变再变,印风雄奇恣肆,为近现代印风嬗变期代表人物。其书法广临碑帖,历宗何绍基、李北海、金冬心、郑板桥诸家,尤以篆、行书见长。诗不求工,无意唐宋,师法自然,书写性灵,别具一格。其画印书诗人称四绝。一生勤奋,砚耕不辍,自食其力,品行高洁,尤具民族气节。留下画作三万余幅、诗词三千余首、自述及齐白石文稿和手迹多卷。齐白石的作品以多种形式一再印制行世。

(4)任伯年及其经典作品欣赏

任伯年(如图3-50),清末画家。初名润,字次远。号小楼,后改名颐,字伯年,别号山阴道上行者、寿道士等,以字行,浙江山阴航坞山人。任伯年为中国近代史上著名画家,海上画派巨擘,徐悲鸿将其誉为"仇十洲后中国画家第一人"。他深受陈淳、陈洪绶、石涛、八大山人等人的影响,人物、花鸟、山水兼能,取材上却异于过去严谨工整的正统风貌,而是以生动自然的现实性风格代替,注重写生趣味或极富装饰性,凸显出对画

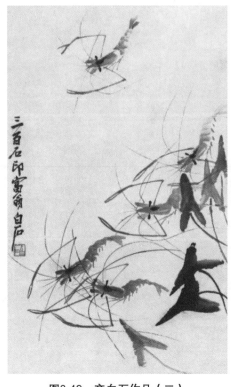

图3-49 齐白石作品(二)

图3-50 任伯年

面美感的营造。他在中国传统绘画的基础上融合西画的技巧,薛永年评价:"吸收西方的写实技巧,增强作品的视觉可信性,但这一切是保持传统水墨画的格局为前提,所以不是'两化'而是'化西'。在这一方面,任伯年最有代表性。"

任伯年的花鸟画富有创造,表现巧趣,早年以工笔见长,"仿北宋人法,纯以焦墨钩骨,赋色肥厚,近者莲派"。后吸取恽寿平的没骨法,陈淳、徐渭、朱耷的写意法,笔墨趋于简逸放纵,设色明净淡雅,形成兼工带写、明快温馨的格调,这种画法开辟了花鸟画的新天地,艺术手法上则更加熟练、大胆(如图3-51)。他的花鸟画,达到炉火纯青的佳境,并对近现代花鸟画产生了巨大影响。

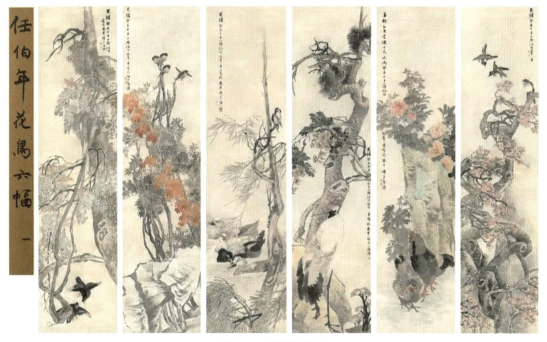

图3-51 任伯年作品

王雪涛说他用色非常讲究,尤其是用粉,近百年来没有一个人及得过他。任伯年花卉小品,或墨笔或淡彩率意写成,造型生动写真,构图造景新颖奇巧,用色上具西画技巧,其鲜明又富对比性的补色技法,融合清透和谐的水彩色调,神妙自然,趣味横生,使得作品由出世而入世,由庄入谐,达到通俗化、大众化、装饰化、平民化的艺术效果。但由于职业画家出身,题材选择上多为吉祥祝福寓意,并常挑选熟悉或简单题材反复创作,加之极少有题跋诗文,较难以掌握他所要表现的思想情感,易给人公式感或仓促感,这是后世研究其作品的局限。

任伯年创作后期中国遭受着内忧外患,社会上种种不公的现象不断摧残着他的内心。线条具有抒情性,是其后期钟馗作品主要的绘画语言之一,不仅是塑造形体的手段,也是

图3-52 《钟馗》

表现自身思想感情的手段。任伯年借线条抒发胸中块垒，表达心中的积郁。

在1886年创作的《钟馗》（如图3-52）中，钟馗线条绝无柔弱迟疑之感，下笔干脆，毛发由浓墨一根一根勾勒出来，由根部向外分散，用直线勾勒眼皮、曲线勾勒眼睑，寥寥几笔便将其泰然自若的神情刻画得淋漓尽致。钟馗衣褶多由概括的折线组成，线条连贯，墨色淡雅，以肯定概括的线条勾勒出钟馗宽厚的身躯，尽显其傲岸高洁，正直坦荡。钟馗身前的小鬼为了起到衬托作用，用细浅的短线勾勒，面部褶皱与身体的骨骼线条层层叠压，尖锐繁复，多转折，以此勾勒出扭曲丑陋的面容和瘦骨嶙峋的身形，尽显其瘦削、畏畏缩缩的体态与阴险丑恶的嘴脸。二者用线对比鲜明，表达了任伯年对正义的肯定和对邪恶的批判。

3.5 习作与创作

习作一般指直接或间接地为正式创作提供准备和前提条件的作品；在美术创作中包括各种速写、默写草稿及刻画较为深入细致的素描、白描等，也包括完成作品前的色彩稿。

习作根据其功能的不同可以分为练习性的、草稿性的、试验性的几种。练习性的习作专为训练基本技巧而作，多指以实物为对象进行描绘的写生作品。草稿性的习作指为最后完成作品所作的准备性作品，习称为草图。试验性的习作则指艺术家为探索新的表现技巧而作的作品（如图3-53）。

此外，为创作准备的各种

图3-53　试验性的习作

写生素材一般也称为习作。在进行主题性、情节性美术作品创作时,一般要经过"习作—创作"的过程,而在许多非主题性样式中,如肖像、风景、静物,中国画的山水、花鸟,习作与创作则不存在严格的区分,因为这些作品本身就具有独立的艺术价值。一方面,这些作品虽然具有一定的即兴性,是一次完成的,但有的也同样完整地表现出艺术家独特的观察和认识世界的能力,以及富有个性的感受和情感;另一方面,这些作品中所体现的艺术家驾驭物质材料的高度技巧以及艺术家的个人风格,本身就具有独立的美感。同时,也有许多完整作品的创作并不一定经过严格的"习作—创作"过程,而常常是直接制作出最后的作品。

创作一般指艺术作品的创造,是艺术家根据一定的审美意识和艺术构思,运用特定的艺术媒介、技巧和语言而制作出艺术形象的创造活动过程。有时,创作也用来指这种创造活动过程的产品。

在中国,创作常常具体指对社会生活进行观察、体验、研究和分析后,将生活素材进行选择、提炼和加工制作作品的过程,也指这种过程的产品。在美术创作中,这样的创作往往以主题性绘画为主。

美术创作在表现对象和表现形式上,有着极为广阔的天地。艺术家独特地认识世界和表现世界,娴熟地、创造性地驾驭艺术媒介、技巧和语言,以及酣畅淋漓地抒发作者个人的内心情感,都是创造力的种种表现。

美术创作的基础来源于对创作对象的特殊认识及情感。当这种认识与情感通过想象力的发挥与综合而成为某种确定的形象时,艺术家就要运用媒介手段将其表达出来。

美术创作的过程往往是作品与画家、情感与想象、知觉与记忆、理性与感性等多种因素产生活跃交互作用的过程。一件成功的美术创作作品,在被欣赏时会激发起观众的想象和再创造(如图3-54)。

创作的基本因素萌发于最原始的美术作品中。当人类按照一定的审美意识将石头或骨头等稍加改造制作出第一件饰物时,美术创作活动便已肇始。在人类文明发展的历史中,美术创作的题材、种类和媒介材料得到了极大的丰富,形成了无数不同的创作思想、创作流派、

图3-54 创作

创作方法，其作品构成了人类文化宝库中极为重要的部分。

 一个完整的美术创作过程，包括在观念中产生主观化的艺术形象的活动，以及运用媒介材料将其变为可视化的艺术形象的制作活动两个方面。它是艺术构思和艺术传达的统一，一方面需要巧妙、独到的创造性想象（如图3-55）；另一方面需要对特定物质材料性能和规律的熟练掌握和创造性运用。因而，基本功的训练成为获得创作表现自由的一个前提条件，并且要在长期的美术创作活动中坚持艰苦的训练和探索。

 艺术家总是根据他运用的创作方法和追求的艺术风格，在习作中探索与之适应的表现技巧，而在习作中形成的样式风格也影响到他的创作体裁和题材的选择（如图3-56）。创作和习作总是基本上同步地表现出艺术家的艺术追求，显示出他的艺术气质和艺术个性。

图3-55 创造性想象

图3-56 学生作品

 创作灵感不是靠坐着枯想就能获得的，它需要有扎实的艺术功底作为基础，又需要有丰富的创作素材作为资源，更需要我们对生活中各种事物的思考感悟。生活是艺术创作的源泉，因此我们在课堂上学好基础技能的同时，更要走出课堂，到生活中去，寻找创作的灵感。在每一次的"采风"活动中，我们会走到许多不同的地方，而每一个地方都能给人以不同的感受，通过我们深入生活，汲取不同沃土之中的艺术精华，结合民俗文化的个性特点与正统艺术的特点，创作灵感便会喷涌而出。

艺术采风课程及其延展

04

当前，在产业结构深度调整、服务型经济迅速壮大的背景下，社会对艺术人才素质和结构的需求发生了一系列的新变化，也对艺术类学生提出了新的挑战。一方面，大量艺术类毕业生缺乏专业实践经验，其就业形势严峻；另一方面，大量工作岗位难以找到高素质的艺术类人才，供求矛盾突出。这促使了对艺术采风课程及其延展的反思，艺术类学生在艺术采风过程中应有明确的学习目标，围绕课程内容并结合社会现状，进行有针对性的学习活动。

本章旨在围绕"用心、动手、造物"的思路，简化繁琐的理论知识，将其融入实践课题，在安排上由浅入深、从简单到综合，在内容上尽力契合艺术类学生的实际情况，帮助其吸收并转化成专业能力。

电子课件

4.1 艺术采风课程的目标与意义

艺术采风是所有艺术设计类专业都开设的实践教学类课程，它能够开阔视野，激发对专业的理解和认识，并提供大量生动的艺术设计素材，有效地拉近课堂教学与社会实践的距离，提升学生的专业设计水平，为毕业实习和毕业设计奠定基础。

4.1.1 艺术采风课程的目标

艺术采风主要是根据学习任务，安排学习者集体进行调研活动，主要对当地地域文化、民俗文化、民间工艺等资料进行搜集，并能将搜集到的素材运用到后期的艺术创作中，是有目的、有计划的集体活动。

艺术采风课程的开设目的不仅仅是使学习者了解、掌握大自然的光色规律和培养速写造型表现能力，而且重在培养学习者的实地观察、调研与研究能力，开阔艺术视野和思维，加深对中国乡村古镇中民俗民风的理解和体会，提高艺术审美水平、艺术修养和艺术认知能力，边走边看、边看边画、边画边写、边写边思，借短暂的采风考察，将书本知识和艺术历史遗迹结合，在了解了传统与现状的基础上，对从传统文化中引发的思古忧今之情怀，提出具有针对性的专业课题研究，并形成一定深度的文化反思，从其中寻找设计灵感和感悟艺术。

通过艺术采风课程完成学习任务，特别是设计素材的收集、民间文化的挖掘、传统工艺的学习等。学习者能从社会实践和专业提升两个大的方面分析艺术采风在艺术设计类专业中的作用，采取感受式学习，具备对地域文化、民俗文化和民族工艺的敏感度，同时又能检验学习的掌握程度，并从艺术设计类专业的角度去理解和研究民族民间艺术，提升创造性地发掘和再设计民族民间艺术的能力。

艺术设计类专业的任务主要通过艺术设计理论知识的学习，提升艺术设计的美学修养，提高设计实践能力。其中设计实践能力是设计者自身综合素质能力的体现，学习主要集中在表现能力、感知能力、想象能力的培养方面。艺术设计类相关课程，如三大构成（平面构成、色彩构成、立体构成）、图形创意、海报设计、摄影等的学习能够提高设计能力，而这些课程的学习离不开艺术采风为其提供实践的机会。

一般的艺术设计院系开设的艺术采风喜欢将写生的教学模式大量运用到其中，这种类

似外出写生的采风一般都以写生基地为主或者线路上安排的景点相对少和集中，教师和学习者固定住在采风地附近，并有相对较长的时间进行写生和创作，可以训练素描、色彩、构成等绘画技法，并能够接受常规教学模式中的教和评画修改，对艺术设计类专业的手绘技法能够起到训练提升的作用。

而另一种艺术采风的主要目的更类似于游学，没有大量集中的时间安排进行绘画方式采集和训练，行程安排紧密，劳动强度大，这样能在有限的时间里安排更多的行程和采风目的地，充分让学习者采集更多的设计素材，开阔更广的视野，因此应该以体验式地进行感受为主，并主要通过摄影方式进行采风。不同于一般意义上的旅游，学习者应该以艺术设计的眼光去进行观察和收集素材，并进行总结和归纳。带队教师会进行有效引导，形成集体研讨模式，集思广益地对采风内容进行多方位的理解。运用发散性思维的模式去思考，并形成创作的共鸣。

艺术采风课程目标主要有如下几个方面。

① 明确学习目的。

艺术采风进行到后期作业的完成中包含了一整套设计方案的起始工作和结束工作，从前期的工作准备开始，按部就班地完成明确主题、资料搜集、资料筛选、设计构思、设计表现和最终成果呈现，每一道程序都应有明确的目的性。而且艺术采风涉及多门学科，在完成作业的一系列程序的过程中能够检验不足，从而得到提高。在毕业后的就业岗位中也可参考这样的解决方式。

② 规范资料搜集。

艺术采风使学习者和生活可以进行一次零距离的接触，帮助亲近自然，感受地域文化，提升对民间文化、民族艺术的感悟能力。学习者应在明确采风设计主题的前提下，有目的、有计划地进行素材收集，在过程中明确了解设计师需要什么样的文化元素，如何搜集元素，怎样搜集相关的元素，如何找到元素之间的联系等，避免漫无目的的拍照导致在海量照片中真正有用的照片寥寥无几，这样既失去了资料搜集的意义，也失去了采风的实践意义，对后期的设计工作没有任何帮助。

③ 检验知识掌握情况。

艺术采风的作业往往涉及多门课程，具有综合性。学习者应在做课程作业的同时回归自身，进行深刻的反思，真正认识到采风的必要性，在提高自己的专业能力的同时意识到自身对专业知识掌握的不足之处，在后期的学习中有针对性地提高。

④ 树立学习信心。

艺术采风可以收集到有关地域文化及当地民俗文化、民间工艺方面的原生态元素，帮助学习者将这些原生态元素通过专业知识结合其艺术特点用不同的技法进行重组再设计，

使学习者在实践中体会艺术创作的过程，亲身感受传统文化的魅力，从而激发创造能力、设计能力和实践能力，树立学习信心。

4.1.2 艺术采风课程的意义

艺术采风课程的意义是使学习者身临其境地对传统建筑装饰风貌进行学习与研究，将艺术史与基础理论有机结合，加深学习者对祖国博大精深的文化艺术的敬仰和深刻理解。同时，唤醒学习者对古村落文明及非物质文化遗产的保护意识，对培养学习者艺术素养及思维建构裨益良多。在实践结束后，学生们返回学校课堂，能更有针对性地学习专业课程，也为相关课程领域的学习和毕业创作以及未来职场发展找到正确方向。因此，在高校开设艺术采风课程具有重要的教育意义。

① 艺术实践活动是加强与提高专业技能的良好手段。

当下的社会环境对复合型人才的需求较高，而在现有的学习过程中，艺术实践环节设置的比例较小。艺术采风通过有效的培养模式，可使学习者在学习过程中能接受到理论知识、艺术实践、组织能力等多方面的训练及能力上的锻炼与提高，只有这样，艺术实践活动才能有的放矢。

② 艺术实践活动有利于扩展思维，形成良性竞争力。

现代社会的迅速发展使美术实践活动已不仅仅局限在课堂上。实际上，学习者每天从家庭和社会上接收的信息，要比课堂更多。场景、环境、室内装饰、服装、影视、游戏等传播途径都是学习的社会"大舞台"。所以学习者应有针对性地学习，从欣赏途径、评价鉴赏、表现手段等方面科学、健康、理性地去理解和欣赏美。

美术技能是从事相关活动的基本技能，包括绘画技能、制图技能、颜色搭配审美技能等。和其他的技能一样，美术技能的形成必须经过一个学习与锻炼的艺术实践阶段。

学习心理之间的差异、接受能力的差异等，都会影响美术技能方面能力的发展。其中，心理因素很重要。所以美术学习过程中，努力保持良好的心理状态至关重要，并在良好的艺术氛围中使自己的美术才能得到最大程度的提高和发展。

艺术实践活动可在专业学习、艺术审美、实际操作等方面形成良性循环，提高人才的整体质量。随着素质教育的不断推进，社会对学习者的动手能力要求不断提高，进一步加大艺术实践活动的力度，能使学习者理论联系实际，是提高就业竞争力的有效手段。

同时，艺术实践活动可以开阔视野，丰富体验，增强实际操作能力、现场控制能力等，在进行知识学习和技能训练之余能培养健康的心理，学会以怎样的心态去面对学习和生活。

在艺术采风活动中，不仅能学会多看、多听、多想、多画、多写、多记，而且能将平时课堂上对所学专业知识的理解与采风考察所见、所闻、所感进行融会贯通，充分理解和体会"艺术源于生活，又高于生活"的真正含义，产生新的艺术思想和认知，尽快提升综合艺术素质与实践应用能力，而这些能力的取得和掌握，也是今后走向社会和职场的基本要求。

4.2 艺术采风课程的延展

艺术采风课程根据专业不同的发展方向和特色，通过延展的方式来提高学习者的知识涵盖量，扩大视野，收集素材，用于日后的设计创作中去。

（1）建筑环境设计专业群

通过采风，实地考察传统艺术或现代艺术，了解传统文化艺术的脉络，自然景观与现代人文艺术的关系，关注不同风格的装饰艺术、室内环境、生态景观、民居建筑、城市建筑、空间艺术、家具风格、展示设计等，为运用到日后的建筑设计、室内设计、景观设计、家具设计、装饰艺术设计、展示设计等方向的项目设计和毕业设计中去打下基础。

（2）视觉传达设计专业群

通过采风，收集不同风格的图形和纹饰、形式和色彩关系、场景与生态、人居环境等素材，为运用到日后的广告设计、平面设计、包装设计、新媒体艺术设计等方向的项目设计和毕业设计中去打下基础。

（3）工业产品设计专业群

通过采风，注重不同风格的图案和色彩、材质与工艺表现、技术与艺术的关系等，为运用到日后的工业产品设计、服装艺术设计、染织艺术设计、陶瓷玻璃设计、首饰设计、玩具设计、交通工具设计、整合设计等方向的项目设计和毕业设计中去打下基础。

4.2.1 动画与数字媒体艺术

动画与数字媒体艺术设计专业艺术采风主要的针对点应该是将现实生活的点滴转换成虚拟的动画形式。因此摄影作为其艺术采风的主要表现手法，主要目的是采集素材，特别是材质、细节的拍摄非常重要，在动画设计制作环节中有着非常重要的作用。

4.2.1.1 艺术采风对专业能力的塑造

（1）强化艺术思维

新时代课程的目标要求高校的艺术教育要提高学习者的审美能力、实践能力以及创造表现能力。每一个学习者的艺术审美都不是与生俱来的，所以要通过艺术实践课程来进行有目标的培养，逐步形成自己的艺术思维。

（2）树立美的意识

除了学习书本里的专业知识、参观艺术展上的艺术作品外，采风过程中看到的自然美和感受到的历史文化美也能激发审美，只要勤于观察、善于发现，就会慢慢形成自主性的审美观，从而提高审美能力。在采风过程中，动画与数字媒体艺术设计者可将自己所看、所听、所想的素材记录下来，并进行归纳、整理、总结，深挖民间艺术背后所蕴含的民族情感和独特韵味，提炼出不同地域特色的艺术特征，从而锻炼分析和判断力，通过欣赏大量民间艺术能增强艺术鉴赏力，能够更好地服务于专业创作。在此期间，学习者不仅能充分感受民间艺术的精髓，更能够了解民间文化和历史，对于文化的传承也多了一份创作热情。

4.2.1.2 艺术采风对专业学习的启示

（1）摄影内容的启示

动画专业对于摄影的要求不同于其他专业，因为动画所需要的是像三维动画设计制作中的材质渲染部分等，相关的贴图和材质都需要实拍的照片。另外还需要实拍图作为运用大量角色的参考图，用来设计制作三维角色，以及创作二维卡通角色，进行造型设计。而风景照片可以作为动画场景设计的创作元素，人文景观照片也可以成为动画创作的灵感来源（如图4-1）。各地不同的文化历史成为动画剧本创作的元素。各种动物或人物的运动效果的影像成为动画运动规律制作的重要参照。

（2）元素收集的启示

采风过程中会有直接的元素收集，以及间接的元素收集方式。直接的就是去各大动画专业较好的高校参观毕业展览，如北京电影学院、中国传媒大学、中国美术学院、清华大学等，学习者通过这种方式可以看到目前大学专业水平较高的作品，以及当下发展的趋势，可以最快的方式了解自己与顶级学校的学习者的差距。再就是去各个地方的美术馆和博物馆参观，这也是行之有效的元素收集方式。自古以来，历史、文化、古迹、文物、艺术都是有机地融为一体的，没有人能够简单地拆分，特别是中国这个历史发展非常悠久的国家，文化底蕴极其厚重。例如苏州博物馆、上海美术馆、上海博物馆、四川博物馆都是目前采风值得去的地方。

图4-1　学生写生作品（一）

间接的收集就是去景点，以及在整个行程中看到的点点滴滴。对针对动画的横店影视城的艺术采风，学习者会对拍摄电视剧，以及影视作品中场景的作用有更深刻的感受，在参观的过程中也能收集不少素材。因人而异，效果也是非常好的。

大量的创作元素需要在设计采风中不断发掘。动画专业设计采风由于涉及面广泛，采风地点没有限制，一线城市和发达国家的现代设计元素会较多地影响动画设计的现代感，二、三线城市也可以采集到较为原生态的风貌以创作动画故事场景，特别是地域特色明显的场景，更需要亲身实地地去感受。捕捉各种不同的造型，特别是在瞬间的变化中，找寻设计元素（如图4-2）。

图4-2　学生写生作品（二）

(3)角色造型的启示

动画造型主要从角色造型、场景造型入手，众多经典动画作品的角色造型都是从生活中演变而来，特别是动物拟人化的手法。《功夫熊猫》是梦工厂的一部动画作品，主角是熊猫，因此主创专程前往四川卧龙观察熊猫的造型、动作以及一些生活习惯。这一切都是为了创作熊猫这个主角收集资料。

(4)现实元素转化的启示

迪士尼经典动画《白雪公主》中的城堡原型是德国的新天鹅堡（如图4-3）。日本新派动画导演新海诚，其作品的最大特色是将日本现实生活中的场景转变成动画场景，让现在众多的日本地点成为观众熟悉的位置（如图4-4）。这些都是来源于生活的场景，是需要学习者去亲身感受和体验才能观察到的元素。

而国内，除了特殊的地域建筑外，传统文化也是值得关注的元素。如苏州昆曲表演中便有大量非同一般的曲艺动作，一颦一笑都在体现中国传统文化的底蕴，其中的各种动作都是非常好的运动素材。四川的川剧也拥有非常多的运动特点，例如变脸等曲艺特技能展示非常好的中国传统艺术元素，在动画创作中起到元素的积淀作用。中国目前依然还有动画雏形的艺术形式——皮影戏，在中国许多地方有着传承，在四川成都、陕西地区以及江浙沪的一些旅游景点都能看到一些，之前在周庄有专门的表演。材质用驴皮制作较多，能够制作出非常多的人物样式，以中国传统神话故事为主，有着非常强的民间艺术文化特质。

图4-3 《白雪公主》中的城堡及其原型

图4-4 新海诚动画中的场景

（5）色彩的启示

　　动画色彩是建立在现实色彩基础上的，不同颜色的运用表达不同的性格，动画采风去的线路中有许多颜色绚丽的位置，例如四川的九寨沟（如图4-5）、泸沽湖。并且在沿途的路上更能看到如仙境的景色，例如雅西高速。大自然赋予的美丽采风，是真正给予学习者创作源泉的最好动力。

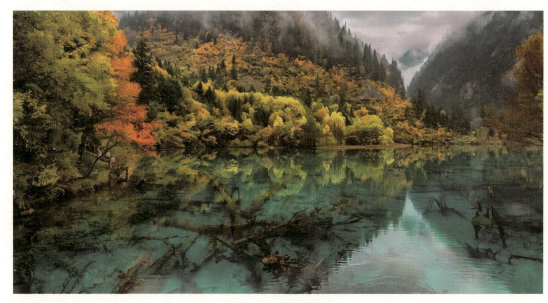

图4-5 九寨沟风景

4.2.2 工业设计

工业设计专业艺术采风的侧重点是对于造型事物的理解和把握，从中西方文化的不同认识来吸收和整合，形成符合当下人类审美需求的设计。再就是从不同的材料来进行认识、比较和分析，总结和归纳出合适的材料来制造相应的产品。

4.2.2.1 艺术采风对专业能力的塑造

（1）树立审美意识

20世纪学术上显著的特点之一就是各学科之间的界限被冲破，过去被视为毫不相干的一些学科相互渗透、交叉、组合成新的学科领域，工业设计正是这样一门体现时代科学技术水平、社会文化意识形态，并与政治、经济、文化、艺术密切相关的新学科。它培养的是高文化素质、知识结构完整，具有较高艺术审美修养及创新意识的工业设计人才。

工业设计不是简单的艺术活动与工程技术工作的总和，既不是纯粹的艺术设计，也不等同于工程技术设计，而是工业化过程中，工业产品的工程技术与艺术相结合的创新设计。它不仅需要设计师具有缜密的逻辑思维能力，还需要具备开放的艺术思维能力。设计师必须具有良好艺术修养、艺术鉴赏能力和审美意识，才能使产品除了具有好的功能和好的外观品质外，还能引领时代风尚、提高人们的生活情趣，因此审美要素成为工业设计评价体系中不可或缺的一部分。

对于工业设计来说，在满足功能的前提条件下，审美是其核心本质。中国的工业设计教育近十年来培养了大量艺术型、技能型或技术型的人才，但是仍存在着很多亟待解决的问题，审美能力的培养就是其中的一个方面。工科院校的工业设计专业的绝大部分学习者在入学前不仅对工业设计一知半解，对美的了解更是知之甚少。对美的感受仅仅停留在感官的享受，不能从更深层次去审美；不了解自然美与艺术美的区别；美学知识匮乏，审美趣味单一，甚至对现代美学持盲目排斥的态度，而这些都极大地妨碍了审美能力的发展，从而在设计中缺乏必要的审美判断力、审美鉴赏力及审美表现力，导致作品缺乏艺术性。

（2）强化艺术思维

所谓艺术采风，是艺术创作者为了收集艺术创作的素材而进行的一项艰苦的活动。它一直被艺术家视为艺术创作的源泉。艺术家要创造出贴近生活的艺术作品，必须了解本土的文化和历史；必须要身临其境地去考察、去体会、去发现深藏于大自然和历史中的文化精髓。唐代画家张璪的不朽名句"外师造化，中得心源"中的"外师造化"，即是对艺

采风重要性最好的归纳。自然之美，毋庸置疑是艺术创作的源泉。

艺术采风课程在艺术院校和艺术设计类专业中是必修课程，它对于造型艺术积累的重要性和必要性已无须赘述。在工科院校，艺术采风课程对工业设计专业学习者审美能力的培养同样也是重要的和必要的。学习者通过身体力行的文化艺术采风实践感受自然之美、民间艺术之美，培养自己的艺术感受能力、想象能力、理解能力、判断能力，从而达到把握艺术形象的审美价值的能力，提升自己的审美品位。这种美的教育没有理论教育的强制性，能使人在不知不觉中受到熏陶和感染，在美的享受中受到潜移默化的教育，产生"随风潜入夜，润物细无声"的效果。

（3）提高专业能力

艺术采风能够在专业方面提高手绘水平、扩大视野，并为高年级的专业设计课程及毕业设计打下良好的基础，搜集并整理设计课程中所需要的社会资料，同时树立团队精神。通过设计采风，学习者能完成从感性认识到理性认识，从理性认识再到实践的飞跃，了解国内外设计发展动向，熟悉工业设计流程，能将之前所学的专业知识得到统一梳理和运用，为今后制作毕业设计和毕业论文打下良好的专业基础。学习者能将课堂所学与现实世界、社会生活紧密联系，通过观察和素材的收集，去发现自然、感悟自然，学习现实和生活中的精巧设计实例，将其吸纳转化为自己未来职业设计生涯的设计储备。

4.2.2.2 艺术采风对专业学习的启示

（1）摄影方法的启示

工业设计专业艺术采风主要是对造型事物的拍摄采集，基本上以独立的特写镜头较多，因此一般的相机和智能手机就足够满足，但是考虑到对于材质、细节能够展现得更好，像素高的摄影机器为最佳。单反相机和微单相机配合一般的定焦镜头或者套头就足够。

对于产品造型的拍摄，需要多角度进行，因此每个产品的拍摄都应该是几个不同方位的拍摄效果（如图4-6），准备较大的存储卡是非常有必要的。

图4-6　多角度拍摄的照片

产品摄影是指针对产品而开展的摄影活动，它是商业摄影的一个种类。产品摄影一直在激烈的市场竞争中起着至关重要的作用，产品摄影技术也显示出越来越重要的地位，因为受到种种条件的限制，企业往往不可能将产品直接展示给每位消费者，这时学习者就不得不拿起相机将这些产品拍成摄影图片，借助各种传媒使产品走进众多消费者的心中。而如果在摄影过程中操作不当，可能会使产品的图像相当难看，甚至丧失产品原有的风采，这样毫无疑问会直接影响到产品的市场销售。完美的工业设计会在拍照过程中使产品图像相当耐看，而良好的产品摄影技术又会使得产品图像锦上添花，所以这两项工作一直都在相互渗透着发展。

现在常见的产品摄影已经分类较细，如：珠宝摄影、手表摄影、家电摄影、卫浴摄影、箱包摄影、美食摄影、灯饰摄影、玩具礼品摄影、医药摄影、化妆品摄影、家居用品摄影、工业产品摄影以及电子数码摄影等。

水晶类物品的最大特点就是透明。为了最好地表现这一特点，要把背景处理干净，否则体现在照片上后会削弱主体物品（如图4-7）。此外还要避免拍出来的物品上留有指纹，方法就是在拍摄过程中戴上手套。注意光线不要直接照射物品。

尽管服装是所有商品中比较容易拍摄的一类物品，但是要注意一些细节。比如细腻材料的服装比较适合用柔和的光，而粗糙材料的服装比较适合直接打光。还有一个细节就是一定要将服装烫平以后再拍摄，否则过多且无规则的褶皱容易使服装显得比较旧（如图4-8）。

图4-7　水晶摄影　　　　　　　　　　　图4-8　服装摄影

首饰类物品容易反光，造成曝光过度的现象，还会反映出四周的情形。所以在拍摄过程中，最好把物品放置在四周颜色比较单一而且与物品本身颜色比较接近的环境里（如图4-9）。

一般拍摄造型基本上问题都不算太大，主要是拍摄效果能够体现出结构和材质，这是较为难得的。在许多博物馆和家具馆都会遇到光线散射过于柔和，大量被射灯照射文物的情况，因此需要用较为专业的单反相机来完成。

（2）专业能力的启示

通过实践教学，可全面训练和提高动手能力、表达能力以及综合全面设计能力，提高发现问题、分析问题与解决问题的能力，掌握工业设计相关重要专业技能。学习者应具有捕捉专业新视角的能力，在有限的时间内掌握设计创新的能力，从造型、色彩、材料等方面，感受整体的艺术美感。

首先，要积极利用目的性观察，观察对象要有重点，不论是简单的还是复杂的对象，每次观察研究都要有个重点，这个重点就是第一感受，就是目的。围绕这一感受由表及里地研究，给自己提出问题。从设计作品的结构安排、材料肌理、工艺制作等方面悟出设计作品的精髓并记录下来。

其次，要善于利用随意性观察，周围外界环境中有许多可为设计带来益处的事物，自然的和人工的，实物的和非实物的，抽象的和具象的，等等。有时不经意的观察往往

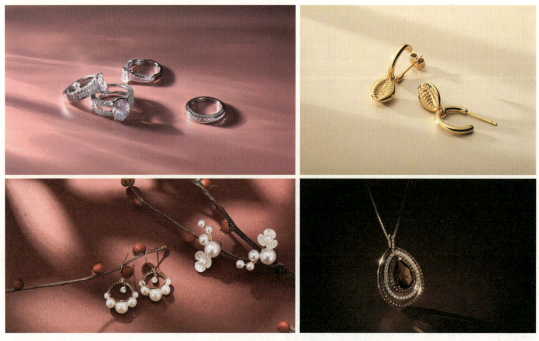

图4-9　饰品摄影

带来意想不到的收获。应注重收集有益素材，要善于收集这些平时观察的信息，积累素材，增强修养。如此，学习者通过自己的观察，获得新知，创新的欲望也会得到充分的调动。

在采风过程中应了解人机工程学的概念与重要性，掌握人体因素、人机界面、作业环境、人机系统设计等方面的内容，具备应用人机工程学的原理和方法进行人机系统的设计和分析评价的能力。掌握模型设计及制作的方法，了解模型制作的常用材料，可以独立设计制作工业产品的设计模型，为设计提供更多的表现手段和途径。在此基础上，有意识地加强手绘训练，对调研的内容进行创意构思，并以手绘的形式展示出来，能有力提高动手能力（如图4-10）。

图4-10　产品设计手绘

4.2.3　环境设计

环境设计以建筑外观设计和室内装饰设计为主要就业方向，当下中国房地产发展促使该行业更加蓬勃发展，作为该专业的学习者，在采风过程中应对建筑外观新颖、中西方文化特点鲜明的环境设计作品进行拍摄。

4.2.3.1　艺术采风对专业能力的塑造

（1）提高实践能力

通过实践教学，学习者应了解业内前沿趋势，理解设计与市场的关系，掌握人文环境元素的发现、提炼与运用，以及环境设计相关重要技能。

艺术采风对专业学习很重要，它是设计类专业课程中不可缺少的重要环节，它通过短期而集中的训练，让学习者体察到自然与社会的风貌，并运用到专业学习中去。艺术采风可以让学习者将课堂与课外结合、校内与社会结合，能够有效提高他们的动手表现能力和

艺术鉴别能力，同时也是让他们步入生活、接近社会、融入社会的一种学习方式，在整个艺术采风过程中去认识自己、磨炼自己、提高自己。

（2）树立美的意识

艺术采风的地点通常是结合环境设计专业课程特点选取的具有典型民俗特色的地方，有优美的自然风光、名山大川、湖泊风景，或是注重人文景观、有特色的古民居建筑群落、博物馆、城市公园等（如图4-11）。在采风过程中，通过对对象的考察，补充专业知识技能，加深对理论的理解和把握，同时通过对社会自然美术的考察，深入生活、亲近自然，树立正确的艺术创作思想，掌握良好的艺术创作方法。

图4-11 风景写生作品（一）

4.2.3.2 艺术采风对专业学习的启示

环境设计专业能使学习者具备环境艺术的基本理论及环境艺术造型基础与技能、城市园林绿化、装修工程的施工与管理、规划设计、城市会展设计等专业知识，能够从事城市环境规划、住宅小区规划、城市广场设计、城市景观设计、步行街设计、城市绿化设计、家庭装饰、工程装饰、园林景观设计、展示设计，能够胜任各类装饰工程设计、环境规划设计与管理工作的应用型高技能人才。此专业的课程设计也很广泛：素描、色彩、三大构成、3DMAX、PHOTOSHOP、AUTOCAD、制图与识图、城市园林绿地规划、植物配置、展示设计、居住区景观设计、效果图表现技法、人体工程学、工程预算、照明设计、室内陈设设计、园林设计、模型设计与制作等。由此可见，环境设计专业是一门应用性很强的专业，这就使得实践型课程在该专业的学习过程中具有极其重要的地位。

（1）实地观察的启示

对环境设计专业而言，通常可以有两次不同性质的专业采风，采风地点可以选择安

徽、西安、湖南等历史悠久、文化底蕴丰厚的地方，采风时间为两周左右。以西递和宏村为代表的皖南民居，文化积淀相当深厚，它是具有地域文化背景的历史村落，有鲜明的徽州文化特色，那里保存了大量形态相近、特色鲜明的传统建筑及其村落。皖南古村落不仅与地形、地貌、山水巧妙结合，古村落的文化环境更为丰富，村落景观尤为突出。皖南古村落民居在基本定式的基础上，采用不同的装饰手法，建小庭院、开凿水池、安置漏窗、巧设盆景、雕梁画栋、题兰名匾额等方式创造了优雅的生活环境。在采风过程中学习者可以对徽州的历史、徽派建筑的风格特点以及精湛的三雕艺术在古代民居中的应用都进行深入的研究，并以素描、速写、摄影等多种形式进行艺术表现（如图4-12），收集设计素材，以便运用到今后的专业学习中去。

图4-12　风景写生作品（二）

比起临摹或者照搬书本现有的东西，亲身采风考察会有更强烈的空间感受，在环境设计所开设的专业课中，采风是授课过程中的一个重要环节，在接受了基本的理论知识学习后，学习者可以进行课程的采风实践活动，将理论在实践中检验，对知识有更加具象的认识，而不再是脑海中抽象的轮廓，这样做作业时也更加得心应手、胸有成竹。例如在居住区景观设计为期四周的专业课程学习过程中，可以在第二周对周边以及室内设计优秀的公园、居住小区进行实地考察（如图4-13），在考察过程中获取课堂没有提及的知识。在商业空间设计课程的学习过程中也是如此，可以进行市场调查，走入品牌专卖店、百货商厦、购物中心、超级市场等真实的商业空间，去看不同形式的货柜布置；柱子、墙面、顶棚的处理；照明、色彩的巧妙运用（如图4-14）；记录下各式各样的门面招牌、精美橱窗、特色展柜……再使采风的成果回归课堂，与其他人一起交流讨论，相互取长补短，将

理论知识和采风中学到的精华相结合，这样，进行课程任务的设计时思路就可以更广，创意也会更加新颖。

图4-13　风景写生作品（三）

图4-14　商场空间摄影

（2）学习习惯的启示

把采风融入课程教学中，学习者能切身感受到采风的益处，他们渐渐地就会把采风当作日常专业学习中的良师益友，视为一种学习工具，自然而然地运用到每一门专业课程中去。在学习风景园林设计时，学习者可以拿起相机，带上速写本漫步校园和公园，记录下每一种植物、每一块绿地、每一寸铺装。学习展示设计时，学习者也需走出课堂，去收集生活中优秀的展示设计实例。学习者把采风作为专业课程学习中的一个习惯，这为他们加强对理论知识的理解和更好地完成设计任务都打下了坚实的基础。

把采风运用于专业课程教学也迎合了新课堂教学设计"三维目标"（知识与技能、过程与方法、情感态度与价值观）的要求，在教学的方法和过程上较传统模式的课堂教学有了创新，学习者不仅能掌握知识与技能，而且在情感上也更容易接受。

对于采风的表现形式，通常学习者可用速写的形式记录下来（如图4-15）。因为速写是艺术类学习者一项重要的基本功，不次于素描和色彩。速写有助于训练造型能力，培养

敏锐的观察力和高度的概括能力，而且速写是进入设计之前的基本功底，不管是手绘还是电脑制图，它都是不可或缺的好帮手，就像写字一样，形体的准确和设计的结合非常重要。如果不会速写，即便有再好再新颖的创意，也只是单纯地玩创意，然而如果有良好的速写功底，便可以把脑海中已具备的创意表现出来，同时，速写本身也是收集创作素材、进行后期创作的重要手段。

图4-15　学生写生作品（三）

当然，采风的形式也不局限于速写，摄影也是很好的手段之一。摄影的魅力在于它可以让瞬间成为永恒，照片可以作为永久性的参考资料，随时都可以拿来翻看。而且摄影轻巧便捷，所收集的资料清晰完整，可以在短时间内从多个角度拍摄下对象。同时，摄影的过程本身也是艺术探究的过程，拍摄时的选景、调焦、色调等环节都需要运用专业知识，每一张照片都是一个艺术作品。

环境设计专业的学习不仅仅要有扎实的绘画功底，更应具有创新意识和思维能力，循序渐进地由基础慢慢提升到高层次，而艺术采风恰恰迎合了这一要求，它不仅能锻炼学习者手头的绘画表现能力，更能培养创新思维能力，让学习者学会用自己的意识来理解、表现，而非模仿和照搬。学习者可以把自然景观升华到形态美的境界，有意识地强化到创作中去，将造型能力和设计思维完美结合。

4.2.4 视觉传达设计

视觉传达设计专业艺术采风主要的针对点应该是本专业最基础的核心图案。与纯绘画艺术一脉相承的设计专业应该属视觉传达设计专业最为贴近，因此对于图形和设计方案形成以及衍生的变化创新都是设计采风需要寻找的重要部分，以便能够提供灵感和设计素材。

4.2.4.1 艺术采风对专业能力的塑造

（1）提高实践能力

通过实践教学，能全面训练和提高学生的动手能力、表达能力以及综合全面的设计能力，提高发现问题、分析问题与解决问题的能力，掌握视觉传达设计相关重要专业技能。学习者应具有捕捉专业新视角的能力，在有限的时间内掌握设计创新的能力，从造型、色彩、材料等方面，感受整体的艺术美感。培养学生的观察能力，提高认识事物的能力。

首先，观察对象要有重点，不论是简单的还是复杂的对象，每次观察研究都要有重点。围绕这一观察对象由表及里地研究，给自己提出问题，从设计作品的结构安排、材料肌理、工艺制作等方面悟出设计作品的精髓并记录下来。

其次，要善于利用随意性观察，周围有许多可给设计带来益处的事物，自然的和人工的，实物的和非实物的，抽象的和具象的等。要善于收集这些平时观察的信息，积累素材，增强修养。如此，学习者可通过自己的观察，获得新知，创新的欲望也会得到充分的调动。

（2）强化动手能力

掌握印刷的设计流程，能详细了解各工作程序并进行设计制作。掌握各类软件（PHOTOSHOP、CORELDRAW）以及网页设计，有效进行专业设计创作。有意识地加强自身的手绘训练，对调研的内容进行创意构思，并以手绘的形式展示出来，有力提高动手能力。

4.2.4.2 艺术采风对专业学习的启示

（1）造型手法的启示

民间美术的生存方式及其历史发展的特殊性，使其造型元素中呈现出极其丰富而完整的原生态的中国本元文化与本元哲学的表现形式。中国民间美术的造型法则和规律，给视觉传达设计提供了丰富的灵感源泉。

民间美术的造型以它深刻的内涵和美好的寓意为人们所传承，并成为民间美术中最富有美学价值的一部分。现代图形设计中常使用这些方法，例如普遍使用的比喻的方法，将

抽象的概念转换成具体的形象，让图形更生动、更具说服力。如一张童鞋的招贴，最中间的位置有双粉嫩的孩子的双脚，肉嘟嘟的，十分可爱，脚下不是广告商品童鞋，而是妈妈的一双手。这个广告留给受众的印象十分深刻，传达的寓意也十分鲜明，这双鞋不仅十分舒适，而且会像妈妈一样爱护宝宝，给宝宝的脚足够的保护。

可见民间美术和视觉传达设计有着相近的本质和不同的音容。中国民间艺术这种生动、鲜明、自由、浪漫、意趣盎然的艺术形式，是中华民族文化心理特征的反映，传达了在道德规范、审美理想、创造意识方面的精神追求。

民间艺术本身的多样性产生的视觉语言、造型元素和艺术形式的丰富性，为当代艺术设计民族化的发展提供了丰富的营养资源，能够在艺术设计的持续健康发展和多元化发展中发挥积极的推动作用。

（2）色彩元素的启示

视觉传达设计的设计产品与百姓生活的衣食住行息息相关，包含字体设计、标志设计、插图设计、编排设计、广告设计、包装设计、展示设计等多个专业领域。色彩作为一种表情达意的手段，在现代设计诸多构成要素中，是使设计产品具有视觉冲击力和艺术感染力最重要的元素之一。色彩设计会影响人们的感知、记忆、联想、情感等，并产生特定的心理作用。

约翰内斯·伊顿在《色彩艺术》中说："色彩是从原始时代就存在的概念，是原始的无色光线及其相对无色彩黑暗的产儿。"中国的色彩文化从原始宗教信仰开始，在几千年的发展进程中，随着民族文化与哲学理念的成熟与完善，形成了民族特色鲜明、文化底蕴丰厚的赋色体系。这一体系在年画、剪纸、面花、玩具、服饰等民间美术中呈现出五彩斑斓的景象，包含着民间的精神符号，其内涵和寓意远远超过了一般的色彩审美功能，显现出中华民族鲜明的文化特征和独特的审美趣味，为现代设计的色彩应用提供了丰富的视觉语言（如图4-16）。

图4-16 学生写生作品（四）

民间色彩的搭配，来源于劳动人民大量的实践，虽然没有产生西方艺术那样科学、系统的色彩学，但却在实践中总结出了一套非常实用的色彩口诀。如民间的配色口诀"红忌紫，紫怕黄，黄喜绿，绿爱红"、江苏的"红花绿叶子，镶色配杆子"、山西的"白布衫衫白圪生白，高粱红裤子绿西瓜鞋""软靠硬，色不楞""紫是骨头绿是筋，配上红黄色更新"等，实质上均是配色"美"或"不美"的表述。这点对于现代设计而言，具有非常现实的指导意义。

民间工艺美术的作者，不仅对色彩有高明的知识和技法，而且他们的创作与劳动人民审美观念和要求也相一致，符合人民的心理要求。我们要总结、掌握他们运用色彩的表现技巧。将民间色彩中所显现的特性与现代设计中的色彩应用倾向做比较性研究，将民间艺术色彩应用在视觉传达设计中，可以极大地丰富和扩展视觉传达设计的艺术容量和审美内涵，为视觉传达设计的多元表现开辟广阔的前景，极大地增强设计传达信息的功能和审美价值。

（3）艺术手法、图像元素的启示

民间美术这座内涵丰富的宝库，给视觉传达设计专业学习带来了深刻的启示和积极的借鉴作用。面对这些丰富的民族文化资源，我们需要多角度、多层次地进行再认识、再发掘。中国民间美术经过历代的画家、艺人、工匠的创作实践，积累了大量丰富多样的艺术表现手法和表现形式。民间广为流传的木版年画、剪纸、刺绣、脸谱、木偶、皮影、建筑、石雕、戏装、面具等，这些艺术形式充分应用了或简约或稚拙或粗犷或奔放等多种手法。无论是造型夸张的民间剪纸还是色彩强烈的木版年画，这些乡土味浓郁的图像元素是民族文化的重要组成部分，这一切都在为现代视觉传达设计提供着丰富的表现形式和图式语言（如图4-17、图4-18）。

图4-17　学生写生作品（五）

图4-18 学生写生作品(六)

(4)民间工艺的启示

我国民间美术造型与原始美术造型一脉相承。民间美术的许多品种,在造型方法上还保留着原始美术时期的特色和风貌。民间美术作品往往借助简朴的工具和材料应用灵活简便的制作方法,并随着长期性集体劳动的传承,有着它独特的制作程序。

民间美术还有一个重要的特点,它是手工的。手工是一种身体行为,手工艺术是人的情感和生命行为。手工艺术处处直接体现着艺术的生命和情感,这是机器制作所没有的。进入工业化时代,手工技能本身就是一种重要的遗产了。中国传统手工艺在千百年传承与发展中所积累的实践经验与技艺诀窍是现代艺术设计教育的极为珍贵的遗产,这些经验总结除了特殊性的工艺经验汇总外,还在一定的程度上体现出艺术设计活动的规律性因素。民间工艺(如图4-19)与跟它相应的自然、社会的和谐关系,可作为社会更高阶段的现代设计的一种参照,从中获得有益的启示。社会进步了,但人与人、人与自然、人与社会的关系的合理性未变。中国哲学的人与物的关系、中国民间工艺造物中人与自然的关系在未来社会的现代设计中,依然在发挥着它积极的作用,这是任何一个现代设计师不可否认的现实。

图4-19 民间工艺

如在民间普遍流行的剪纸，不同的用途会采用不同的工艺呈现不同的形态。用于做刺绣底稿的凿纸要求每个物体的形象之间都必须巧妙地连接，细小地方的花纹用凿子的点、凿等手法来装饰；做窗花要求与窗格大小相适合，为适应窗房透光需要强调剪纸的镂空形式，所以经常做成十字分割状，处理为四片。作为悬空吊挂的门笺要求也不相同，悬挂在外，风吹日晒，在设计时就需要注意多做镂空图案，线与线之间要紧密相连，疏密均衡，以此来减弱风的强度。用于室外建筑的石雕要经得起风吹雨打的考验，需要坚实、稳重，因此雕刻一般粗犷大气。而室内家具木雕则要求镂刻工细，让人可以仔细观赏而百看不厌。较早论述中国设计理论的《考工记》也说："天有时，地有气，材有美，工有巧，合此四者，然后可以为良。"民间美术造型中反映出来的对材料的选择、对经验的不断积累以及对造型的不断完善都是认识不断提高，趋于理性的结果。现代设计正需要理性和感性相结合，才能设计出既满足需要，又不失人性化的产品。

4.2.5　美术学及其他专业

美术学专业艺术采风主要的针对点应该是从审美注意、审美情感、审美想象、审美表现几个方面进行学习。这样不仅有利于提高学习者对美的感受能力、想象能力、理解能力、判断能力、评价能力等，也有利于激发对艺术的学习兴趣，增强学习艺术的信心，为其他艺术类课程的学习奠定基础。

4.2.5.1　艺术采风对专业能力的塑造

艺术实践是进行美术学习的关键，具有其他任何学习形式所不能替代的功能和作用，是提高艺术素质、增强艺术实践能力的一个重要环节；同时也是理论联系实际，提高综合素质与创新意识的重要途径。艺术采风能从以下几个方面提高审美能力。

（1）启发审美注意

科学研究表明，人类对审美的需求是与生俱来的，并在劳动中和生活中不断强化和丰富审美意识。许多学习者由于长期以来较为习惯使用逻辑型思维方式，另外对美学知识、信息储备较少，大部分人没有意识到自身对于美的需求，以及在生活和学习中有自己对美的不同的理解和表现，缺乏自信心。无意识的自卑感不但不是消极的，反而是积极的，关键在于如何唤起内心对美好事物的向往，并积极地将消极的自卑感转化为学习动力。

艺术采风能将学习者带入特定的美的场景中，有选择性、有指向性地，不带有任何功利色彩地对学习者进行美的刺激，用自然之美、艺术之美将他们内心的审美需求唤醒，转变为有意识的审美注意，从而调动起审美的积极性。

（2）激发审美情感

审美情感是一种可供心灵享受的情愫。从心理学角度来说，审美注意是起点和基础，而艺术思维一旦展开，其主要是在审美情感和审美想象的领域展开。所有关于艺术的心理学体系其实都是某种联合的想象和情感的学说，将处于自然形态下的情感经过转换、移置变成艺术的审美情感，其关键之处是回忆和沉思，也就是"再度体验"。在艺术采风的实践过程中，面对大自然的美景及富有感染力的人类创造物，学习者的普通注意被启发为审美注意，他们通常都会有拍照的冲动，这不仅仅是为了留影纪念，这是审美情感被激发的表现。在这种状态下，学习者的自然情感在回忆和思考的过程中被转换为艺术的升华的情感；"再度体验"的过程是心灵创造的过程，过去所经历的情感，经过体味、梳理、加工，使原始的普通情感升华、净化为"二度情感"，即审美情感。

（3）挖掘审美想象

审美情感是一种形式化的情感，它以一定的方式呈现出来，需要通过审美想象。想象是人思维的自由组合运动，是人类共有的一种能力，是人的本能。在艺术采风中，学习者被挖掘出的想象不是普通的想象，而是审美想象或称为艺术想象。审美想象的生成机制包括形象积累、记忆思维、创造思维几个方面。由于艺术采风实践采取的是密集、集中的学习时间，在这段时间中，学习者置身于这些美的环境中，看得多，听得多，记得多，与丰富的被审美对象建立了密切的关系，开辟了审美想象赖以生存的形象的土壤，为天马行空、随意飞动的艺术想象提供了多元的形象素材。审美想象是艺术的"太阳"，其本质特点是创造性。学习者在特定的时间和空间中，由于客观环境的大强度的刺激，在记忆思维基础上的对形象自由组合的创造思维已成为必然，这时，必要的审美表现训练将成为体现创造思维的最好手段。

（4）提高审美表现

审美表现也可称为艺术创作，它表现了艺术家对生活的独特的体验、理解、评价等。艺术采风过程中，审美表现训练是一个必不可少的环节，在训练的过程中，学习者的审美注意被重新唤起，通过对审美对象的形态、色彩、肌理、节奏、张力等造型元素的有意识地玩味，激发出审美情感，并产生审美想象；学习者的主观情感和意志得到尊重，学习以富有创造力的造型表现为目的，而不是单纯地客观再现物体，从而建立起必要的自信心，尊重自我感受，并尝试做各种审美表现的实验，以积累造型的形式感和美感的经验，将每一张作业都当成创作，将情感、心境、形象、情境融入每一张作业的主题中，将其亲身经历的感受与画面建立深刻的关系，以此挖掘其无限的审美表现能力。

4.2.5.2 艺术采风对专业学习的启示

中国是古老的文化艺术国度，艺术作品丰富多彩，艺术形式层出不穷。在全国范围内的艺术考察与采风中，学习者可以去考察和可选择的美术遗产古迹非常多。考察时可按大的美术分类着手进行。如：史前美术、石窟美术、古建筑美术、民间美术、民族和民俗美术等。也可以专门选择摩崖石刻造像、唐宋诗词碑记、儒文化、名山文化、湖海文化等作为研究支点，进行系统和具体化的文化与美术考察，发现与研究其艺术内涵和实质（如图4-20）。

图4-20　学生写生作品（七）

（1）史前美术的启示

史前美术是我国美术的起源和萌芽时期。美术起源于劳动，旧石器时代的人类在劳动中创造的劳动工具——石器，是最早的人工制品。另外，也有用骨器和木器磨制，这是美的意象的初始。旧石器时代后期出现装饰品，如钻孔的石坠、兽牙和磨孔的贝壳等，是人类美感的萌生，是具有了美化生活意识的重要标志。在新石器时代，人类的审美意识转向器用，于是出现了彩陶，如：半坡出土的人面鱼纹陶盆、旋涡纹彩陶罐等。人类对陶器的

发明，不仅从物质上是极大的创造，同时在实用性前提下，创造出美的造型和装饰，绘画及雕塑也在陶器的造型和装饰上得到具体而生动的呈现。另外还出现了壁画、地画、岩画，人们以石器敲凿而成，题材丰富、形象拙朴，有野生动物、狩猎、舞蹈、人面、太阳、植物茎叶等图像，反映了人类早期生活状态和宗教图腾崇拜观念（如图4-21）。岩画的不断发现，大大丰富了这一时期的美术门类，而新石器时期玉器雕刻的出现，是史前美术发展的又一进步。

图4-21　史前美术

（2）石窟美术的启示

中国早期寺院和石雕保持了印度和西域风格的佛像，其面相丰盈，肢体肥壮，表现庄严。单从造像上说，经历了北魏的骨骼清秀像、北齐的单体圆雕佛像、隋唐的丰盈写实像、宋代的椭圆秀美和姿态优雅像，从而逐步降低了宗教的气氛，转向贴近人性审美雅趣。另外，全国各地石窟的共同特点都是随山雕凿或彩绘，形象生动自然（如图4-22）。现存石窟主要分布在新疆（古代的西域）、甘肃西部（古代的河西地区）、黄河流域和长江流域，在南方也有一些零星分布。新疆是中国接受佛教较早的地区，最早的石窟——拜城克孜尔石窟就是代表。这些石窟寺分布在天山以南自喀什向东的塔里木盆地北沿一线，大多数位于古代东西交通要道"丝绸之路"沿线，重要的有拜城的克孜尔千佛洞、库车的库木吐拉石窟、森木塞姆石窟、火焰山胜金口石窟等。

图4-22　石窟壁画

（3）古建筑美术的启示

中国古建筑是人类物质与文化建设的重要载体，承载的是中华民族的智慧和精神。古建筑以汉传建筑为主流，佛教文化进入后，对中国古建筑有影响，但汉式建筑体系仍然保存完整并延续至今。

研究古建筑美术时可以特别关注各地古代宫殿、庙宇、衙署、民居以及特色园林，对各个时期和各个地方的古代建筑进行比对研究，从历史、宗教、民俗、心理学角度，找出历史变化与发展的成因；也可以针对建筑物体本身进行探究，找出建筑自身建构特点、风格、装饰纹样变化以及各个时期的流变等，如：框架式结构、单体造型与庭院式组群布局、艺术造型形象特点、装饰性的屋顶屋檐、衬托性建筑搭配、色彩、材料、技术与装饰纹样运用等。

古代建筑大致可分为10种类型（如图4-23）。

宫殿建筑：皇宫、衙署、殿堂、宅第。如北京故宫、沈阳故宫等。

军事建筑：城墙、城楼、堞楼、村堡、关隘、长城、烽火台等。如万里长城。

图4-23 古代建筑

　　陵墓建筑：石阙、石坊、崖墓、祭台以及帝王陵寝宫殿。如秦始皇陵、南朝陵墓、乾陵、明十三陵、清东陵等。
　　园林建筑：御园、宫囿、花园、别墅等。如颐和园、圆明园、拙政园、网师园等。
　　坛庙建筑：文庙（孔庙）、武庙（关帝庙）、祠宇等。如北京太庙、天坛、日坛等。
　　民居建筑：窑洞、茅屋、草庵、民宅、庭堂、院落等。如北京四合院、傣家竹楼、安徽明式住宅、江南景园住宅、福建土楼、湘西吊脚楼等。

宗教寺、塔建筑：佛教的寺、庵、堂、院、塔，道教的祠、宫、庙、观，伊斯兰教的清真寺，基督教的礼拜堂等。如洛阳白马寺、五台南禅寺、五台佛光寺、正定隆兴寺、天津市蓟州区独乐寺、浑源悬空寺、西藏萨迦寺、西藏夏鲁寺、拉萨布达拉宫、拉萨大昭寺、北京雍和宫、杭州雷峰塔、嵩岳寺塔、释迦塔、西安大小雁塔、大理崇圣寺千寻塔、西双版纳曼苏满寺、西双版纳曼飞龙白塔等。

桥梁及水利建筑：石桥、木桥、堤坝、港口、码头等。如广济桥、赵州桥、洛阳桥、卢沟桥、万安廊桥、安济桥等。

纪念和点缀性建筑：市楼、钟楼、鼓楼、过街楼、牌坊、影壁等。

文娱性建筑：戏台、乐楼、舞楼、露台、看台等。

（4）民间美术的启示

民间美术是由民间百姓亲手制作和创作的、以美化生活环境和丰富民间风俗活动为目的，并在日常生活中广泛应用和流行的一种独特的美术表现形式。如：新石器时代的彩陶，中国战国秦汉的石雕、陶俑和画像砖石，在造型和风格上具有鲜明的民间艺术特点。而魏晋后，大量的版画、年画、雕塑、壁画主要出自民间匠师，流行于普通人民之手的则是剪纸、刺绣、印染、服装缝制、风筝等，它们不仅美化、丰富和装点了社会生活，也表达出百姓的心理愿望、信仰与道德观念，世代相沿千年并不断创新和发展至今。有些民间美术在时代变迁里，由于各种原因，也在濒临消失。然而可喜的是，21世纪，我国非物质文化遗产保护措施的出台和相应的挽救措施的提出，使许多快濒临失传的古老民间艺术形式得到关注和保护。我国民间美术品种极多，可分为以下几类（如图4-24）。

绘画类：版画、年画、建筑彩画、壁画、灯笼画、扇面画等。

雕塑类：彩塑（奇观彩塑、小型泥人）、建筑石雕、金属铸雕、木雕、砖刻、面塑、

图4-24

图4-24　民间美术作品

琉璃建筑饰件等。

玩具类：泥玩具、陶瓷玩具、布玩具、竹制玩具、铁制玩具、纸玩具、蜡玩具、活动玩具等。

刺绣染织类：蜡染、印花布、土布、织锦、刺绣、挑花、补花等。

服饰类：民族服装、儿童服装、嫁衣、绣花荷包、鞋垫、首饰、绒花、绢花等。

家具器皿类：日用陶器、日用瓷器、木器、竹器、漆器、铜器及革制品、车马具等。

戏具类：木偶、皮影、面具、花卉造型等。

剪纸类：窗花、礼花、刺绣、刺绣花样、挂笺等。

纸扎灯纸类：花灯、纸扎。

编织类：草编、竹编、柳条编、秫秸编、麦秆编、棕编、纸编等。

食品类：糕点模、面花面点造型、糖果造型等。

（5）民族、民俗美术的启示

民族、民俗文化一般由民间节日作为主线构成当地民间民俗文化结构并延续发展，其诸多美术形式也大多是依于和固化于诸多种类的时令节日和平时生活中。

我国民族、民俗美术主要分布与内容：藏族的建筑、壁画、唐卡、铜佛、经幔、柱头图案、青铜雕刻、泥制擦擦、酥油花、面具。青海的五屯艺术。云南丽江的东巴美术、图腾装饰。贵州的傩戏面具。广西壮族的铜鼓纹、崖壁画、壮锦图案。彝族漆器、剪纸、刺绣。彝族女装工艺美术。壮族剪纸、刺绣、拼花、扎染。苗族刺绣、挑花、蜡染。汉族描花刺绣。阿昌族独特的竹木雕刻。还有鄂伦春族刺绣、侗族刺绣、水族刺绣、乌孜别克族刺绣、瑶族刺绣。黎族、瑶族、傣族、土家族的织锦。新疆维吾尔的地毯、扎染、印花布、和田玉雕。宁夏的贺兰山崖画。蒙古族实用又有特色的马鞍具和蒙古包。赫哲人用桦树皮雕刻精巧的器皿。达斡尔族男子雕刻的烟斗等。又因我国大多数少数民族都能歌善

舞,而产生造型各异并具审美价值的乐器,如:象脚鼓、月琴、马头琴、冬不拉、笙等。另外,各民族服饰样式,可以说是缝制做工精美、色彩配色斑斓、装饰纹样独特,令人惊叹(如图4-25)。

图4-25 民族、民俗美术作品

艺术采风作品的装裱与展示

5

俗话说"三分字画，七分裱"，可见装裱对于艺术作品的重要性。在艺术采风作品展览中，作品主要有国画、油画、水彩画、水粉画、速写、摄影作品等，其中又以绘画类作品（包括国画、油画、水彩画等）居多，所以作品的装裱概念尤为重要。

▶ 电子课件 ◀

5.1 艺术采风作品的装裱

5.1.1 装裱的概念与作用

（1）装裱的概念

装裱是指对书画作品的装饰，这是一种独特的传统工艺，早在1500年前的晋代就已经进入萌芽阶段。唐代画家张彦远的《历代名画记》中就提到过"自晋代以前，装背不佳，宋时范晔始能装背。"《历代名画记》中《论装背褾轴》是最早论述装裱的文章。到明清时期，社会经济空前繁荣，装裱行业开始兴盛，出现了诸如明人周嘉胄所著《装潢志》等装裱专著。装裱也叫"装潢、装池、装背、装褙、装褾、褾褙"等，但"装裱"一词是在众多称谓中最为通用、易懂的名词，也是以上术语的统一称谓。装裱是我国特有的一种保护和美化书画以及碑帖的技术，就像西方的油画，完成之后也要装进精美的画框，使其能够达到更高的艺术美感。

装裱还可以分为原裱和重新装裱。原裱就是把新画好的画按装裱的程序进行装裱。重新装裱就是对那些原裱不佳或是由于管理收藏保管不善，发生空壳脱落、受潮发霉、糟朽断裂、虫蛀鼠咬的传世书画及出土书画进行装裱。装裱主要有"托""裱""装"三大基本工序。

"托"：装裱的第一道工序，一般称"托画"或"托画心"，是指用浆糊在书画家的作品背后加托宣纸。

"裱"：托好的画心，要用裁板、裁刀、裁尺和锥针之类的工具，打裁纸、绢、绫、锦等装饰材料。接着，用裁好的材料把画心镶嵌起来，这道工序就是"裱"，北京话叫"镶活"。

"装"：镶活完成后，最后一道工序就是"装"，也叫"上杆"或"装轴"。但在上杆之前，还要用砑石（光滑的鹅卵石）在裱件背面砑磨几遍，称"砑光"或"砑活"。只有经过砑光，才能使书画背面光滑平整、易于舒卷。嗣后再装上制好的轴杆，使书画成为一件珠联璧合的艺术品。

（2）装裱的作用

一幅书画作品，大多都书写或绘画在易破碎的宣纸及绢上。这些材质轻薄柔软，不易保存，易破碎，又因墨色的胶质作用会出现皱褶不平、断裂、折痕等。为了利于保存，便于观赏，只有经过托裱画心，才能使之平贴。再根据书画色彩的浓淡、构图的繁简等情

况，配以相应的绫、锦、纸、绢，装裱成各种形式的画幅。这使色彩更加丰富突出，更能增添作品的艺术性，显示出用笔的气势、墨色的神韵、层次与意境，衬托出章法布局的巧妙构思，让人领略其书法墨迹及丹青妙笔，而且能更好地延长书画的使用寿命。装裱技术是中国高雅、传统、优秀的文化艺术瑰宝，是保护修复行之有效的传统特殊技法，是伴随着中国书画的诞生与发展形成的一种独特、完整的艺术门类。所以说中国的书画装裱修复艺术不仅能保护书画，还产生了烘云托月、锦上添花的艺术效果。装裱工艺历来被视为一幅书画作品不可或缺的一环。装裱工艺经过一千多年的发展，今天已经进入全盛时期。字画装裱的工序繁多，而且每道工序都环环相扣，这就要求我们在装裱的过程中必须做到一丝不苟，认真对待，只有这样才能收到良好的效果。装裱艺术如今技术纯熟，经验丰富，越来越受到书画界朋友的喜爱。一件完美的艺术品，经过装裱师的妙手以及精湛技艺的展现，突出了造型美、结构美和装饰美，展现出高雅的艺术形式和广泛的实用价值，视觉审美得到极大提升。同样，在西方他们使用的材料虽然和我们不同，但是原理是一样的，比如我们用面粉浆糊，而西方人除了使用合成胶水外也会使用米做的浆糊。他们装裱中一个非常重要的内容是修复，就是所谓全补旧画，重新托裱，补画心，全色，这全套技艺在西方也早就成熟了，不论是纸本修复、丝织品修复还是亚麻布油画修复、木材底绘画修复，他们都有完备的技术。装裱方式和风格的不同多数源于当时的科技发展水平以及地域文化。当前两种装裱方式都互为流通，都有值得借鉴的地方。如果能够将古代装裱的优良传统和现代科学技术完美地结合起来，书画装裱技艺将会产生质的飞跃。

5.1.2 装裱的特点

在明白装裱的概念和作用后，我们要了解一个完美的展览需要确切统一的主题风格。因此根据采风主题类型的不同、策展人及其作者的审美需求、场地的实际情况、经费额度等原因选择最合适的装裱形式，来呈现一场优秀的作品展览。

（1）装裱的形式

书画装裱的规格大小不一，因此我们要根据展览主题风格和作品实际的尺寸去进行选择。通常来说，规格分为横、竖、单幅、双幅（对联）、多幅（屏式）等多种形式，根据这些不同的形式规格，设计出不同的装裱形制和装裱款式。按照画件的形体规定的式样称为形制，如轴、卷、册三大类。根据字画的面积大小、形状及内容分别装裱成画片、条幅、手卷和册页等形式称为款式。装裱的不同款式又称品式或装式，即在同一形制中，也有相对独立的装裱名称。立轴的装裱品式有10余种，可分为条屏、独景屏、通景屏、对联。因人们对书画作品欣赏习惯的影响，立轴成为最普及、款式最多的一种装

裱形式，有宋式（宣和）装、诗堂装、集锦装、锦眉装、间隔一色装、框二色装、轴背等。从用料上可分为半绫装、纸镶绫边装、绫镶绢边装、绫裱、锦裱、仿绫纸裱、色宣纸裱、绢裱、半纸半绫裱。从配色上可分为一色裱、二色裱、三色裱。立轴的装裱根据墙面的高低、画心长短的比例要求而定，上有天杆，下有轴头或地杆，可以自上而下悬挂起来供人观赏。通常画幅较窄而呈修长状的称为条幅，悬挂在厅堂中间的幅度宽大而且长的大幅字画称为"中堂"，立轴也可称为挂轴、挂幅、条幅、竖幅、条山、轴子。立轴之外，卷类的品式也是常见装裱形式。卷类品式可分为横披和手卷，而手卷中又有横卷、长卷之分，是由古代书籍的竹简形制演变发展而来的，而横披的款式是由横卷演变而来的。

宣和装：宣和装又叫宋式装、罗汉堂，它流行于宋朝的鼎盛时期，因徽宗宣和年号而得名。图5-1是宣和装的样式，它的主要特点是天头上镶裱两条惊燕带（亦称绶带、寿带、垂带、燕带），古时将两条带子缝制在天头上，带子在微风下拂动，主要用来驱吓燕子，

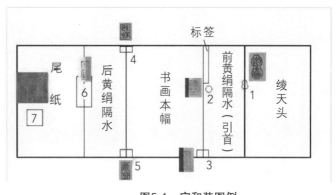

图5-1　宣和装图例

避免飞燕落在天杆上留下粪便污染裱件，属吉祥之物，也是立轴装裱形制的代表之一。作为皇宫内府收藏书画的御用装裱形式，它具有典雅精美，美观大方，画面紧凑突出，用料富丽堂皇，尺寸整齐划一的装裱风格。用此种形式装裱的书画，看上去非常淳朴，同时具有一定的装饰性，不论是过去还是现在都是裱件中最为复杂的一种形制。惊燕的配比方法按照宽度比例1∶3.3，意思就是裱件每宽一尺，惊燕宽3.3分（这是古代用市尺测量的方法），惊燕的粘贴大都与隔水间距一线，可以二色裱或三色裱的形式装裱。它用料、用色较为讲究，画心按照6∶4的比例分为上下隔水，玉池用绫，上下隔水用黄绢，古铜色绢圈，湖色绫天地头装饰，隔水高33～40厘米，天头高66厘米，地头高40厘米。装裱的构件由绳带、天杆、天头、惊燕、绢边框、上隔水、边、画心、局条、隔界、下隔水、地头、地杆、轴头组成，从配色上可分为一色裱、二色裱、三色裱。

一色装：图5-2适用于三尺、四尺、五尺、六尺以上的画心，1米以上的画心正面只装有两条边和天地头，颜色可选用花绫、绢、锦绫中的一种颜色作为镶料，镶料的比例为6∶4，左右两边的宽度根据画心的大小裁剪，画越宽边越窄，画越窄边越宽。如一幅三尺长的画心，加三尺长镶料，裱成六尺长幅式的立轴，只用一色即可。在镶料色彩的运用上

以突出画心的画意为目的，不能用强烈的对比色来影响裱件的美观，一色裱也是最为简单的品式。

二色装：又称两绫裱、分色裱，也有人称为"镶玉池"。一幅裱件可采用两种颜色的镶料进行装饰，长度是宽度的2倍以下的画心，如四尺、五尺、六尺的三开幅画面和六尺十字开。三尺幅面以及大小为斗方形制的画心，都适宜二色裱。画心由两条边、隔水、天地头组成，上下隔水的比例为6：4，边和隔水的颜色要根据画心的颜色进行搭配，色彩上要有区别，这样装裱出来的裱件才显得画面层次分明。在二色裱装裱过程中如果要贴惊燕，大都与隔水间距一线，约3毫米，惊燕的长度等于天头长，也有贴到天头三分之二处，下端有云头、平头等不同样式。惊燕颜色与隔水颜色相同，图5-3中隔水是绫子的，绫上有花纹，那么惊燕就要注意花纹的完整性。在现代装裱中也有将惊燕整体贴上去或不贴惊燕的做法。

三色装：如图5-4，又称三绫裱，是在二色裱的基础上另外在隔水和天地头之间分别加副隔水。上下副隔水的宽度比为6：4，副隔水的颜色应该比隔水的颜色要深，此种装裱适用于斗方式或横宽式画心，圈与天地头之间加隔水。其边的宽度可随画幅的大小而定，或三寸，或二寸，或一寸五分不等。圈的颜色应浅些，天、地头应深些，隔水的颜色不深不浅，起过渡作用，这样裱画色彩较为协调，并有温文、柔和、肃穆的情趣。但圈、隔水、天地头的颜色不要过于相近，应有层次感。如果圈框颜色深，天、地头色浅，这样会使欣赏者感到空旷。

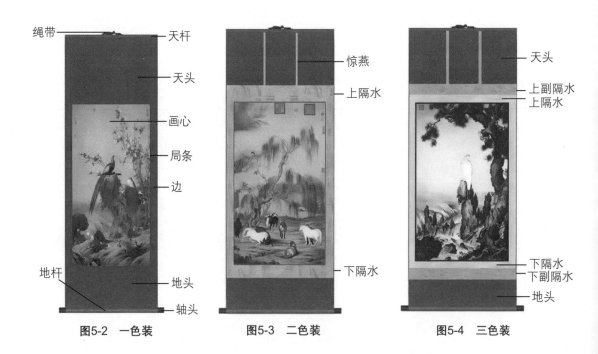

图5-2　一色装　　　图5-3　二色装　　　图5-4　三色装

对幅：如图5-5，也称对联，因古时多悬挂于楼堂宅殿的楹柱而得名，又称门联、字联、书联、对子。秦汉以前，民间每逢过年，都有在大门的左右悬挂桃符的习俗。到了五代时期，人们开始把联语题写在桃木板上代替降鬼神的名字。宋代以后，民间新年悬挂对联已很普遍了。到了明代，人们才使用红纸代替桃木板，出现了现代所见的春联。到了清代，对联犹如盛唐的律诗一样兴盛，出现了不少脍炙人口的名联佳对。对联种类繁多，可按用途、字数、技巧、位置、联语等区分，人们常见的有四言、五言、六言、七言、八言、十言对联，对联是书法艺术中应用最为广泛的一种形式。对联是写在纸上、布上或刻在竹子、木头、柱子上的对偶语句，是由两条字数相等、内容相连、画心尺寸与装裱规格完全相同的书法作品组合而成。有四尺对开、三尺短对、七尺三开等规格，四尺对开最为常见。边宽3厘米左右，天头高24～30厘米，地头高16～20厘米，不用轴头，两端用锦包封，由绳带、绳圈、天杆、天头、边、画心、地头、地杆组成。配一色绫镶料装饰，这样对仗工整，平仄协调，左右悬挂，给人以艺术的享受。

条屏：如图5-6，条屏最早从宋代开始流行，把书画裱成条幅来装饰壁面。由于画心狭长，为四尺或五尺宣纸对开，故能装裱成屏条形式。屏条单独挂称"条屏"（屏条、条幅），四幅并排悬挂称"堂屏""四季屏"或花鸟四屏，古时候称为墙围子，即成套的立轴，只是中间不安轴头，人们认为这是由壁画演变而来，或是由唐代屏风画演变而来，有独景屏和通景屏两种。

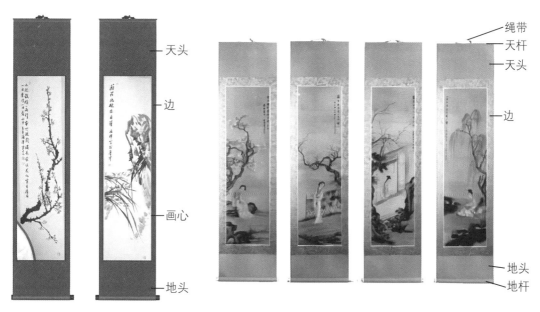

图5-5　对幅　　　　　　　　图5-6　条屏

通景屏：如图5-7，也称集景屏、连屏、海幔，是由几幅或十几幅尺寸相同，笔意和构图跨幅贯通相连的画或字组成。配色多为一色裱，装裱程序与条屏一致，合挂在一起展现出画意和文意的整体连贯性，形成一幅画墙，大多适用于装裱巨幅山峦河川的风景画。装裱要求裱件的长短、宽窄、镶料都一样。天头高40厘米、地头高26厘米，裱件由绳带、绳圈、天杆、天头、边（耳）、画心、地头、地杆、轴头组成。中间相邻的距离只显露一线，不用镶边，不能露出墙壁，只是在首尾两条屏的外端镶加耳（边框），首尾外端装轴头（也可以不用装轴头）并排挂在一起，这种形式在古代是很常见的。如果不装轴头，两端用色锦封头，可显示出画面的完整，效果壮观。

镜片：如图5-8，镜片又称"镜心"或"画片"，是近代出现的一种书画装裱形式。该种款式与早期屏风画以及清朝宫中的"贴落"（一种贴在宫殿墙壁上的简易裱件）同属于一种类型，同时也借鉴了西洋画的装饰形式，一般悬挂在会堂、厅堂、居室等地方，既可供人欣赏，又起着装饰的作用。镜片的装裱是在画心四周镶嵌绫、绢边后，直接覆背不转边不装轴。晾干后，裁掉废边装在镜框内观赏，也称镜框画。镜片有横式和竖式两种，横式上边略宽于下边，两耳的宽度相同。竖式左右两边相同，上下镶料的比例是6∶4或5∶5，是一种比较灵活的书画装裱款式。镜片的装裱虽然灵活方便，但是从收藏角度来说有所不便，从延长书画寿命传世方面看还是采用传统的立轴装裱为宜。

斗方是国画界的常用术语，也是中国书画装裱样式之一，指一尺或二尺见方的书画或诗幅页，民间年画中亦有斗方的体式。斗方的尺幅较小，一般指25～50厘米见方的书画作品，最常见的是2市尺见方的尺幅，它的幅面大小就是4平尺，这种尺幅是用一张四尺整宣（2市尺宽、4市尺长）沿长度方向对开而成的。一尺见方的小斗方，又称为"小品"。

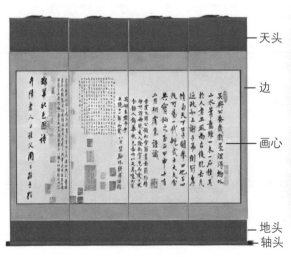

图5-7　通景屏

图5-8　镜片

册页：如图5-9，册页的品式可分为推蓬式、蝴蝶式、经折式，也是中国书画装裱形式之一，因画身不大，亦称"小品"。册页又称"叶子"，起源于唐代晚期，完善于宋代，在唐朝以前，书籍、字画多数是卷轴，阅读起来十分不便，册页解决了长卷翻看和单幅画页的保管问题，且采用传统装帧形式。册页一般取偶数，每页称作每开，少则为四开、八开、十二开，多则以二十四开为止，有横、竖两种形式。册页的装裱以纸、绫、绢等镶料装饰，在册页款式中除大小规格、长方或正方规格外，还有左右翻阅式和上下翻阅式。左右翻阅式叫"蝴蝶式"，也称为开板式，适用于竖式画心和纨扇，画心为一色镶料，上下边按6∶4的比例划分。上下翻阅式叫"推蓬式"，其形制大多为横长方形，适用于横幅书画或折扇，画心也为一色装饰，裱件的规格需按照画心的实际情况确定。画心的尺寸按照左右相等，底边略宽于左右，分心

图5-9　册页

1∶3。经折式是一种早期的装裱形式，多用于装裱经书、法帖，古时宫廷常用此种形式制作"奏折"，也称折子装，适用于竖窄条画心，这种装式可以将尺寸各异的画心同时装在一册上。册页的装裱形制要根据册页画心来决定，成本的册页其前后各有两开空白页，称为副页，用于题写字和保护画心。成本册页一般可采用木板、红木、楠木、樟木等作为封面与封底，其作用是保护册心。如果用草板纸做封面、封底，一般采用锦、绫绢或布糊面做材料。一本完整的册页在封面都要贴签条，而签条的位置需要根据册页的横竖形式来决定，签条的尺寸根据册面规格来确定，签条宽度是册面宽的1.5/10，高度是册面高的8/10。推蓬式的签条贴在册页中上部，而蝴蝶式、经折式的签条贴在左上方。

横披：如图5-10，横披又叫横幅，是国画装裱中的一种形式。将一幅竖短横长的画心装裱成左右装杆系绳，解决了只能展阅而不能悬挂欣赏的矛盾。横披的装裱通常为一色裱，画心一般不会很大，一幅四尺横幅的书画装裱作品，其上下两条边料可各取7～8厘米，左右两耳各取30～40厘米，正面为绳带、绳圈、上下天杆、耳、画心、上天边、下地边、边袢（助袢），背面为背纸、包首、签条、搭杆，背纸一般用二层宣纸，包首用绢，宽度为25～30厘米，横披的镶料上宽下窄，配色比较随意，一般为香灰色、中灰色、中米色。横披的另一种装杆款式叫月牙杆，也称"合页杆"，即在左耳上装两根直径3厘米的月牙形杆，右耳上则装一根，左耳应比右耳略长3厘米，卷收起时，左耳两根合成一圆杆，

如同画轴一样，卷紧不折就不会伤及裱件。横披在装裱过程中如果遇到不规则画心（如折扇、团扇、椭圆形画心），通常采用二色裱，装裱时左右两耳的下料各取25厘米左右。

手卷：如图5-11，手卷也称横卷、长卷、卷轴、卷子等，是我国古代文化典籍和书画装裱最早出现的一种装潢形式。手卷体积小，便于携带收藏，但在所有的装裱形式中是结构最为复杂、装裱难度最大的一种款式。手卷的结构由卷心、引首、拖尾组成，一幅收藏价值较高的书画作品如《清明上河图》就宜以手卷品式进行装裱。手卷装裱的长度一般不少于8米，长的能达到20米以上，它的高度一般在30～50厘米，不适合悬挂，只可舒卷。手卷主要由天头、副隔水、隔水、引首、题跋、拖尾将画心连接而成，背面有包首、签条等。天头一般用深色绫绢镶料，主要起到保护画心的作用，引首采用冷金纸或仿古笺纸镶成，用来题写手卷名称，中间是画心，与作品两头相连的是隔水，隔水在书画作品装裱过程中起到层次分明的分界作用。后有拖尾，用染色或白色宣纸装裱，是留给鉴赏者用来题词的。拖尾的另一个作用就是增大手卷轴心圆周，手卷拖尾轴心粗大，可使画心卷起时弯度缓和，有利于保护画心。手卷全部卷起时，露在外面的是用仿宋锦制作的包首，还有米贴（楣杆）、八宝带（扎带）、骨别子、轴头。手卷的轴头非常特殊，用0.5分的薄片，分别嵌入手卷的托尾处，轴头的用料十分讲究，手卷的上下边镶以绫绢装裱为通天边。手卷在装裱过程中还可采用撞边式手卷、转边式手卷、包（套）边式手卷三种格式，它们的区别在于边的处理。

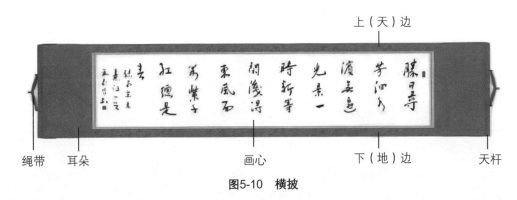

图5-10 横披

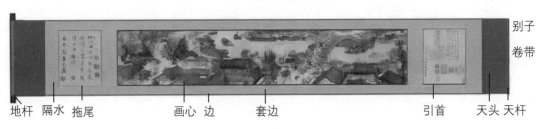

图5-11 手卷

（2）装裱手法的选择

在上述的装裱规格特点中，我们了解了应根据作品不同的风格尺寸需求选择不同的装裱形式。但是在经费与时间的限制中，我们更需要了解当前对于装裱形式的两大不同选择，分别是手工装裱和机器装裱，它们各自都有着不同的优缺点，在了解两种不同的装裱手法后更有利于我们对于作品策展时间与金额上的把控。

① 手工装裱：传统的手工装裱字画采用浆糊作为黏合剂，如图5-12所示，整个过程需要由非常有经验的师傅手工完成。它具有较长的保存时间，可以反复揭裱延长绘画寿命、利于修复作品，如若作品出现了败笔还可以进行补救，如色垢、墨污、纸皱、残缺的处理等。同时要注意使用作品原有的绘画笔触润色，这样能使得画面色彩更加润泽、亮丽、协调，可以增加作品的艺术神韵效果。全手工宣纸，绫绢的裱件做工精细、腹背进行压光处理，石蜡打磨保持色彩的亮丽感，手感光滑柔软，相当有质感。字画在进行装裱之后，装饰在家庭、办公场所，可起到锦上添花的装饰作用，不仅使作品更显得大方美观，而且也使得作品永久保存、珍藏。但是手工装裱用时长，费用高。因此对于想要保存时间长，且经费和时间比较宽裕的展览而言，手工装裱无疑是最好的选择。

② 机器装裱：机器装裱兴起于二十世纪八九十年代，如图5-13所示，它采用化学胶代替传统的浆糊作为黏合剂。简单易操作，速度快，不需要上墙，所以费用较低。但是化学胶不利于揭裱，它会深入到纸张的纤维中，对书画作品造成不可逆的伤害，这种装裱选择多用于商品画中，因此在对于有时间和金额限制的展览中，多数人会选择机器装裱。

图5-12　手工装裱现场图例

图5-13　机器装裱现场示例图

5.2 艺术采风作品的展示

在了解装裱的概念、作用、特点及其选择之后,我们需要结合更多的实际策展案例,从各大著名采风展览中学习优秀的经验,从理论到实践地去掌握艺术采风展览相关知识。

5.2.1 采风作品布展的区别

5.2.1.1 主题类型的区别

书画作品的主题类型通常与绘画种类和写生对象息息相关。从绘画种类上区分通常有国画、油画、水彩、速写等主题。从写生对象看,通常有风景、人物、静物等主题。各个绘画种类下还可以细分为多个主题采风展览。国画从形态上就有写意、工笔之分,从颜色上就有水墨与重彩的区别。油画、水彩、静物这些都不例外。它们在各自的绘画种类里可以根据绘画风格和写生对象区分为多个不同类型的主题采风展览。当然抛开绘画种类不谈,也有许多商业目的的采风展览。主要为宣传当地的风景,发展旅游业。当地政府会采取面向社会的形式,广泛地收集有关当地元素的采风书画作品,根据需要选出合适的作品进行策展从而达到宣传目的。此类展览在绘画种类上没有细致要求,采风对象也不限制。下面就不同主题的采风展览分别举例阐述。

图5-14~图5-16都是2021年由中国美术家协会、中央美术学院、中共云南省委宣传部、中共大理州委和大理州人民政府共同主办的"风花雪月、乡愁大理——中国当代美术名家大理采风作品展"的现场图片及部分作品照片。

这次展览就是上文中所提到的政府为了发展旅游业而进行的一场商业主题策展。此次展览能够增加人们对大理美好风物的了解,同时唤起更多艺术家推出一批有时代气息、有灵魂温度的精品力作,延续历史文脉,留存属于中华民族精神的乡愁记忆。

在展览作品中,我们不仅可以看到崇圣寺三塔、大理古城、喜洲古院落、双廊渔村等大理独有的风景名胜,也可以看到淳朴的大理人民形象和田园乡间小院。林木山水、民俗风情、百姓生活……26位画家的上百幅作品将大理的生态、景观与人文之美展现于观众眼前。因此我们可以看到这种主题的展览对于绘画种类不作要求,作品种类之丰富超乎想象,在写生对象中也没有拘泥于一种,也让观者看到了大理风采的全貌。当然,在所有主题的采风展览中,基本对于写生对象不作要求,只要是符合当地的人文风貌而非虚构即可。置身于此次展厅中,宛若看见有着绚丽云彩和青山碧波的世外桃源,从苍山到洱海、

艺术采风作品的装裱与展示 5

图5-14　"风花雪月、乡愁大理——中国当代美术名家大理采风作品展"现场图

图5-15　展览作品图片（一）　　　　　图5-16　展览作品图片（二）

从古城到街巷，画家们将三维的立体世界搬入二维的视觉空间，使这些"美"定格于画纸中，一幅幅栩栩如生的画卷在中国美术名家的妙笔下徐徐展开，也让不曾去过画中地的观者深切感受到大理的风花雪月。这也是采风展览的意义。可以让人们足不出户就感受到大理的魅力，看遍中国的大好山河。

　　感受完大理采风展的魅力后，接下来要介绍的是"履迹芳声——央美油画系红色'1+1'采风作品展"。这次展览由中央美术学院油画系直属党支部主办，共展出了9位中央美术学院教师的写生作品。展览主要表达践行前人的足迹与传播美好两个方面。此次采风展览描绘的是广西龙州中国红军第八军军部旧址现场、广西明仕田园现场等，教师们用手中的画笔勾勒历史，描绘新时代。这也像是一次命题式的采风展。规定了主题风格，

这在如今的展览中很常见。这次展览限定的绘画种类是油画，图5-17～图5-19是现场部分作品图片，他们并没有偏于一处进行采风，而是在广西龙州、明仕田园、林州红旗渠分别开展红色主题采风。与上述商业主题采风不同，它所宣传的重点不是当地的人文风貌，而是透过种种表象，弘扬红色主题精神。他们用艺术创作和现场教学致敬前辈先烈，讴歌新时代，既秉承油画系优秀学术传统又创新红色主题创作模式。这种主题式展览在高校非常常见。除此之外，高校安排的采风活动更多是为了激发学习者的创造力，带领其感受世界，勇于创新。

图5-17　石煜《太行山上》

图5-18　夏理斌《红旗渠青年洞》

图5-19　高洪《青春的印记》

5.2.1.2 现场布局的区别

采风展览现场的布局往往由画展的主题风格以及主办人的需求决定。首先我们需要了解展览设计的布局方法是什么和展台的布置方式是什么。弄清楚这两点，我们在进行采风策展时才有方向与手段。展览设计是展览策划中一项非常重要的内容。视觉传达和视觉冲击可以吸引观者的注意力。好的展示设计不仅能吸引更多的观众，还能让观众对作品和作品传达的理念留下深刻印象。在展览设计的布局方法中，共有四点可以借鉴学习。

（1）开放式布局法

展览设计可以采取开放式布局方法。这种展览设计布局方法经常用于装置、雕塑等展览中。这种展览设计和布局方法允许参观者直接接触展品，参观者也可以参与演示操作，体验与艺术品的互动。这样可以增强展览的互动性，增强参观者的体验感。如图5-20所示是"万物都可以是艺术"展览中的展品，整个展览环境中都是开放式布局，观众可以与作品进行互动，能够深切感受到作品带来的惊悚氛围。这种方法沿用到采风展览中同样适用，不论是国画、水彩或是油画，我们都可以借助科技转为交互艺术，让观众与采风地点、绘画作品进行互动，这是满足现代感采风展览氛围的设计方法。

图5-20　《阳台》

（2）特写布局法

这种展览设计布局法适用于各种展览。根据展览设计的目的和要求，将重点的作品放大成若干倍的海报或设计图片，形成影响空间视觉的效果，以吸引观者的注意力，突出展览的主题，利于营造沉浸式的氛围感。如图5-21、图5-22所示是"风花雪月、乡愁大理——中国当代美术名家大理采风作品展"中范迪安的《苍山洱海》，它被打印成宣传海报进行放大，呼应了宣传大理的主题，营造了大理的风情氛围，为整个展览埋下乡愁基调。

图5-21　展览海报现场图

图5-22　范迪安《苍山洱海》

（3）场景布局法

场景布局法是绘画作品展示中常用的方法。一般是通过适当的场景充分展示绘画作品主题的特点，展示采风作品中的当地人文风貌和作品的绘画特点，通过场景展示激发观者的感受。这种展览设计和布局方法要求展览规划师对作品有一定的了解，并能够选择合适的空间环境来展示展品。如图5-23、图5-24所示是武汉设计工程学院举行的题为"想象中的乡村"2021年学习者写生采风优秀作品展暨第四届青年教师作品展中的部分作品，现场通过展示宏村场景模型等方式突出展览主题，激发观者置身其中的感受，充分体会宏村的魅力。

图5-24　展览现场图例（二）

图5-23　展览现场图例（一）

（4）中心突出法

中心突出法的一般含义是将需要突出显示的展览内容或重点作品放置在展台或布局空间的中心，并将其他作品按类别放置在重点作品周围的展架上。这种展览设计和布局方法可以形成一个主要和次要的展览环境，这种方法可以让参观者在进入展览场地时一眼就能感受到展览主题。整体布局突出重要展览内容和重点作品。展览设计还可以通过使用色彩、灯光等突出相应的展览内容。如图5-25所示，在"风花雪月、乡愁大理——中国当代美术名家大理采风作品展"中将代表性作品放置中间，突出洱海风情，呼应展览主题，同时搭配灯光，让作品呈现更完美的状态，让观者更充分、更深刻地感受云南的风景之美。

一次完美采风的落幕需要一个好的策展。展览策划需要在展览设计上加大力度，使用多种方法，注重参与者的感受和体验，提高展览的影响力。除了展览设计和宣传方案外，展览的视觉传达甚至可以通过现场大屏幕进行一些互动装置，设计现场互动游戏，让观众能够沉浸式地感受艺术采风展的魅力。

图5-25　展览设计现场图例

5.2.1.3 成本开销的区别

了解了上述诸多策展方法后，我们不得不考虑一个实际问题——成本开销。它也是决定展览规模和风格的根本原因之一。不同规格的展览成本开销也有所区别，这里将从不同规格的展览中去分析它们之间的区别。一般主办一场采风展的费用包括三大模块，五个方面。三大模块是指固定费用、可变费用，以及行政管理费。五个方面分别是指场地租赁、活动人员工资、宣传推广费用、展馆包装设计以及作品的装裱等。

（1）固定费用

展会项目中的固定费用是指那些可预测的、不会发生变化的费用项目。例如场地租金、人员工资、展示道具、服饰品等参与展会项目运作的所需费用。固定费用不会随着参展人数的多少而变动，即使实际效益小于预算收益，固定费用也不发生变化。为了降低经营费用，要想方设法地减少固定费用的支出，当然必须要以保证展出效果为前提。

（2）可变费用

可变费用是指根据出席展会的人数或其他因素的影响而发生变动的费用。如负责展览作者的餐饮住宿费，娱乐礼品费，场地、展品的损坏、修复以及被盗或遗失的费用，临时需要雇用的人员和其他需要最终确定数量和价格的项目累计费用。主办人所具备的利用历史数据预算展会所需项目的能力，会极大地影响展会可变费用。例如宣传资料、礼品的定制数量要恰到好处，既不造成浪费，又不要因数目不够造成尴尬场面。

（3）行政管理费

行政管理费主要是指展会人员费用，这部分开支是一个比较复杂的类别。在采风展览中，展会项目的预算是非常重要的一部分，与展会相关的部门人员可能会负责展会的许多工作，例如接待、安保、宣传、介绍等辅助性的工作。辅助性工作的费用与员工工资、补贴相加，统称行政管理费。

在五个方面里，场地租赁，它在很大程度上决定着展览的规模大小。对于大型采风展而言，场地的范围、大小都有所要求。活动人员的工资包括设计师、策划师、安保等人员的工资。对于小中型展览，这个费用可有可无，也可能一人身兼多职。但是大型展览中，对于场地治安的把控，为了给观者良好的观看体验，呈现一场完美的展览，这都是必不可少的。宣传推广费用包含前期宣传和后期推广，对于所有采风展来说，这个部分必不可少。但是它的支出占比也可以有所变化。展馆包装设计包含设计费、材料费等方面，这也依据展览规模而定。

在五个方面中，通常场地租赁和展馆的设计包装费用占大部分。从成本区别上，具体我们可以把采风展览分为两大类，分别是商业性社会类采风展和学术性高校类采风展。前

者一般是各大艺术协会与当地政府之间合作，为宣传带动当地的经济，就像上文描写的云南采风展。场馆租赁、活动人员工资、宣传推广费用、展馆包装设计及作品的装裱这五个部分都需要，而对于这种偏商业类型的采风展而言，如图5-26所示，它可能还多了采风费用，这是额外支付给作者或者与其共同主办的协会，一般由当地政府或赞助商支付。在这种类型的展览中，一般规模较大，所以场地租赁和展馆的包装设计占据整体成本的大部分。在宣传推广费用中它除去一般的公众号策划之外，也会邀请新闻媒体记者采访报道，因此宣传推广费用也不容小觑。然而在高校类采风展中，如图5-27所示，没有场地租赁和额外支付给作者采风费用的支出。在规模方面也就不如商业类展览大，主要是以促进学习者学习为目的而开展的采风活动，因此对于宣传方面也没有极大需求。高校一般都有自己的展馆，因此不需要额外租赁场地，而且一般会聘用学生作为志愿者，学校也有自己的安保团队，不需要在社会上临时招聘，省去了很多人员开销，高校的展馆除去对有特殊需求的采风展之外，一般不需要对展馆进行额外的包装设计，因此在学术性的高校类采风展中，装裱和展馆日常维护成为支出的主要部分，这也是两大不同类型采风展览中最大的区别。

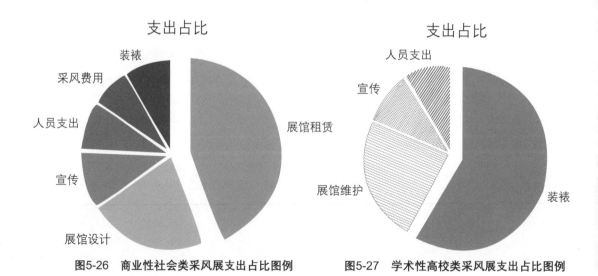

图5-26 商业性社会类采风展支出占比图例　　图5-27 学术性高校类采风展支出占比图例

5.2.2 学生优秀采风作品展示

(1)风景类

风景类学生优秀采风作品如图5-28所示。

图5-28　学生优秀采风作品(风景类)

（2）静物类

静物类学生优秀采风作品如图5-29所示。

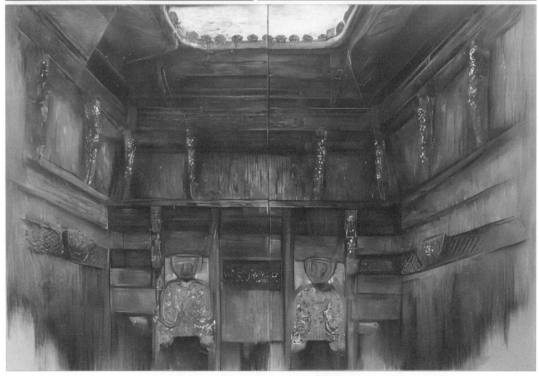

图5-29　学生优秀采风作品（静物类）

（3）人物类

人物类学生优秀采风作品如图5-30所示。

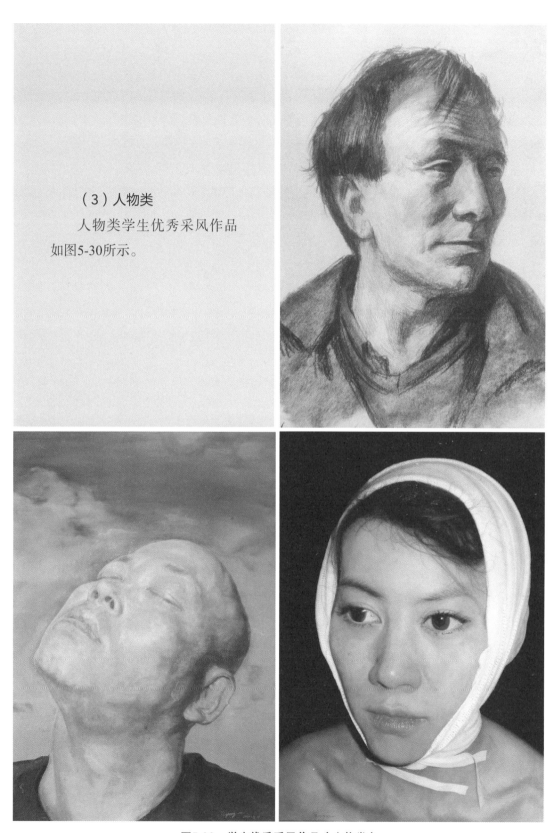

图5-30 学生优秀采风作品（人物类）

参考文献

[1] 王镜. 从采风到设计——产品造型设计采风教学新思考[J]. 才智, 2016（35）: 23.

[2] 徐伟, 李翠, 曹树进. 设计采风[M]. 合肥: 合肥工业大学出版社, 2016.

[3] 李斌, 戴红梅, 李娟. 艺术采风[M]. 北京: 北京理工大学出版社, 2009.

[4] 熊唯捷. 关于艺术设计类专业采风课程的思考[J]. 美术教育研究, 2016（19）: 157.

[5] 丁在屏, 笪杨洋, 郑茜尹, 等. 谈艺术采风在环境艺术设计专业课程中的必要性[J]. 大众文艺, 2011（12）: 265-266.

[6] 李琴. 艺术"采风"在美术教学中所起到的创作性作用[J]. 职业技术, 2013（04）: 67.

[7] 刘学. 艺术采风对工业设计专业学生审美能力培养的研究[J]. 科技创新导报, 2008（13）: 209-210.

[8] 虢海燕. 中国民间美术元素应用于视觉传达设计及专业教学的研究[D]. 长沙: 湖南师范大学, 2009.

[9] 吴文文, 黄青文. 高等艺术设计学专业艺术采风必要性探究[J]. 西部皮革, 2019, 41（21）: 68+81.

[10] 邱清华. 基于应用型人才培养的地方高校艺术设计类采风课程教学改革研究[J]. 科学咨询（教育科研）, 2019（10）: 30-31.

[11] 李梅. 艺术考察与采风[M]. 上海: 上海交通大学出版社, 2014.

[12] 李春艳. 风景写生[M]. 武汉: 武汉大学出版社, 2017.

[13] 李茂丹. 风景写生[M]. 镇江: 江苏大学出版社, 2018.

[14] Graphic社. 水彩风景写生教科书: 水彩描绘的基本顺序及作画风格[M]. 刘柳, 译. 北京: 人民邮电出版社, 2017.

[15] 唐华伟. 写生[M]. 北京: 中国民族摄影艺术出版社, 2006.

[16] 李津, 彭军. 写生·设计[M]. 天津: 天津大学出版社, 2004.

[17] 朱广宇. 风景写生与建筑速写[M]. 上海: 东华大学出版社, 2017.

[18] 温庆武, 周秀梅. 艺术采风: 中国传统设计艺术考察[M]. 武汉: 武汉大学出版社, 2011.